編者的話

U0119092

　　《漫畫與插畫技法》是根據動畫和漫畫專業的相關課程編寫的一套集基礎理論知識、繪畫步驟講解、案例繪製分析的教材，主要適用於各大專院校師生，漫畫、插畫行業從業人員，以及普通漫畫、插畫愛好者等讀者群體。

　　書中收錄了大量優秀的原創插畫、漫畫作品，摒棄了教材死板與枯燥無味的敘述與講解，以「和你聊聊天」的輕鬆形式引導讀者進入書中的世界，並通過大量手繪圖例和有趣、簡潔的文字解說激發讀者的閱讀興趣，從而達到眼手並用、邊看邊畫的教學目的，使得學習和繪製過程更加有趣。

　　本書對漫畫與插畫的繪畫風格做了全面解析，用繪畫實例演示的全過程講解了不同技法的繪製過程。主要從畫面的整體構思、構圖及造型三個方面詮釋了繪製畫面的詳細步驟。以使讀者掌握多種繪畫形式為教學目的，為讀者搭建一個從畫面整體到細節局部、從畫面構成到藝術審美的知識平台。本書的第七單元也是本教材的一個特色單元，為想成為漫畫師與插畫師的讀者，提供了多種走上成功之路的有效途徑，對如何讓更多的人欣賞到自己的作品，如何才能與國際藝術形式接軌，以及如何成為一名專業畫師等實際問題給出了具有建設性的建議和提示。

　　本書不拘泥於長篇大論的枯燥理論，以圖說話和簡潔明瞭的文字是本教材的特色，為讀者創造了一個輕鬆愉悅的學習氛圍，使讀者的學習過程始終在手繪的世界裡自由徜徉。另外，在每一個相應的學習階段都設有「知識點提煉」和「小提示」，易於知識點的延展，在每個章節增加知識點拓展，並通過「單元總結」和「單元互動」加深了讀者對知識點理解的鞏固性和延伸性。同時，結合課堂教學中的難點和重點，有針對性地結合案例加以解讀，構建了「草圖構思——技法實踐——實例分析——方案解讀」的完整知識體系。對於漫畫和插畫專業師生及專業漫畫師是一本既能學習知識又能研習大量優秀作品的實用教材。

　　本教材編寫團隊從事漫畫和插畫教學及創作多年，有著豐富的教材編寫及創作經驗，教材中所引用的作品、圖片、截圖在此只作為教學研討之用，版權歸原作者所有，同時向原作者為我國的藝術教育事業做出的貢獻表示衷心的感謝。

　　在此，敬請廣大讀者批評指正。

目 錄

Chapter 1
帶你進入美妙的畫世界

第 1 課　瞭解手繪漫畫

手繪漫畫是繪畫領域中的一種單獨的藝術表現形式，手繪漫畫具有獨特的構思及繪製方法，常用誇張、變形、寓意、暗示等表現手法進行創作，具有幽默性、諷刺性、浪漫性等藝術特點。凡是由繪畫者的雙手通過各種繪畫工具繪製出來的漫畫，用以表述各種故事情節、具有一定審美價值和商業價值的漫畫均可稱為手繪漫畫。

手繪漫畫的概念最早出現於 16 世紀，經過長期的演變，手繪漫畫一詞的概念所包含的內容已經相當廣泛。時至今日，手繪漫畫領域湧現出了許許多多優秀的繪畫家和風格迥異的各類作品。

作為漫畫大國的日本，近年來湧現出大量的優秀漫畫作品。漫畫《魔笛 MAGI》連載於《週刊少年 Sunday》，動畫版是由 A-1 Pictures 出品的超人氣同名漫畫作品，原作者是大高忍。這部少年漫畫作品從 2013 年日版發行 16 卷，到港版和台版的翻譯本，再到動畫版被引進內地，在短短不到半年的時間內，得到漫迷好評無數，是繼《海賊王》、《銀魂》之後的又一漫畫力作。

圖 1-1　漫畫作品《魔笛 MAGI》作者：大高忍

圖 1-2　同名動畫作品《魔笛 MAGI》A-1 Pictures 出品

相對於熱血少年漫畫，少女漫畫也是日系漫畫的主打品牌，京都動畫的《輕音少女》就是典型的少女類漫畫。與少年漫畫追求夢想和捍衛友誼不同的是，少女漫畫多以少女的視角展開周圍的生活，內容和畫風上清新浪漫。

圖 1-3　《輕音少女》作者：Kakifly

　　日本漫畫家井上雄彥一向以硬派的畫風示人，從最早大家茶餘飯後所追隨的漫畫《灌籃高手》，到如今有 5500 萬銷量的《浪人劍客》，這些作品無一不掀起了熱血漫畫、硬派畫風的風潮。

　　搞笑類的漫畫在日系漫畫中也是一個重要分支，從無厘頭漫畫《銀魂》，到少女搞笑類漫畫《笨蛋測試召喚獸》、吐槽類搞笑漫畫《日和》以及惡作劇式的《召喚惡魔》等等，都是深受讀者喜愛的搞笑類漫畫。

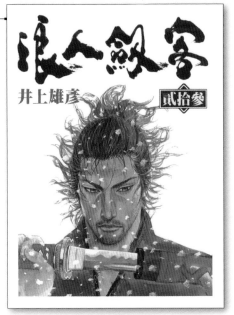

圖 1-5　漫畫作品《浪人劍客》作者：井上雄彥

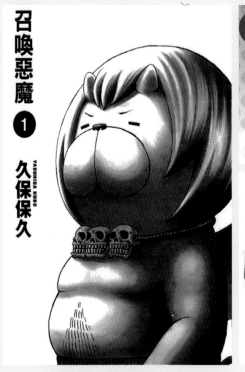

圖 1-6　漫畫作品《召喚惡魔》作者：久保保久

圖 1-4　《傲慢與偏愛》繪畫：王賀（吉林動畫學院）

手繪漫畫的種類有很多，總體來說可分為單幅漫畫和故事漫畫兩大類別。單幅漫畫，由一幅作品構成，其中包括肖像畫、諷刺漫畫、圖書插畫、美型漫畫等；而故事漫畫，是指由多幅漫畫組成一個系列來表達一個主題，其中每幅漫畫之間都是互相關聯的，包括四格漫畫、連環畫、短篇漫畫、長篇漫畫等多種細小分類。當代手繪漫畫作為獨立的藝術形式被廣泛應用於教育、文化、商業、社會生活等各個領域，有著不同的社會功能。

上天賜予了我們造物的雙手，能讓我們把腦海中的各種奇異想法繪製出來，因而手繪漫畫的世界是豐富而且自由的。手繪漫畫的種類有很多，繪畫技法也很豐富。想要畫好手繪漫畫，我們不僅要瞭解漫畫的基本理論知識，還要親自動手繪製。手繪漫畫因其畫幅較小，所以從構思到完稿是可以由一個人繪製完成的。

除了熱血硬派漫畫、少女類漫畫、搞笑類漫畫之外，在生活節奏越來越快的今天，治癒系漫畫也開始逐漸興起，它的題材和繪畫語言讓壓力倍增的現代人感覺到了安心與歡樂。

圖 1-7　漫畫作品《深夜食堂》作者：安倍夜郎

在手繪漫畫世界中，各種人物、動物、植物和景物沒有固定的造型模式，可以是寫實的，亦可以是誇張的變形的、擬人的等，可以任由繪畫者根據需要自由變換，體現了手繪漫畫的自由性和趣味性。

圖 1-8　構思自由的漫畫作品　繪畫：郭恰（東北師範大學美術學院動畫系）

小提示

如果想動手繪製自己的漫畫，那你需要理清思路，並找到幾個自己喜歡的漫畫家臨摹他們的畫，臨摹一段時間後再動手自己畫，在不斷地摸索練習過程中會逐漸形成自己的繪畫風格。

圖 1-9　漫畫《倒霉熊》繪製：RG Animation Studios（韓國）

圖 1-10《麥兜的故事》作者：謝立文、麥家碧

知識點提煉

通過這一課的學習，我們瞭解了什麼是手繪漫畫，也瞭解了手繪漫畫的簡單分類。同時，我們應該學會在眾多的作品中汲取精華，為自己的漫畫學習之旅打下堅實的基礎。

知識拓展

- 漫畫雜誌期刊推薦：《動漫新幹線》、《動新 DVD》
- 優秀漫畫作品推薦：《深夜食堂》、《夏目友人帳》、《子不語》
- 國內原創漫畫網站推薦：有妖氣原創動漫夢工場 http://www.u17.com、插畫中國 http://www.chahua.org
- 敘述的表現形式漫畫推薦：《秒速五厘米》
- 誇張的表現形式漫畫推薦：《荒川爆笑團》、《十萬個冷笑話》
- 擬人的表現形式漫畫推薦：《小恐龍阿貢》、《麥兜的故事》

第2課 什麼是手繪插畫

手繪插畫具有獨特的藝術魅力和視覺衝擊力，在現代生活的各個領域呈現出了前所未有的多樣性。手繪插畫是一種獨立的藝術形式，是指為了達到某種目的，以各種造型語言作為表現方式的藝術門類。現已被廣泛應用於文化活動、社會公共事業、商業活動、影視文化等諸多方面。

手繪插畫是通過直觀的形象完成傳達的目的，由於商業的發展和科技時代的來臨，現代插畫已經演變成為一門獨立的藝術學科，具有其他藝術形式無法比擬的實用價值。手繪插畫不僅出現在書籍、雜誌、報紙、說明書等讀物上，也出現在網頁、海報、服裝、化妝品、產品包裝、家居等諸多地方。

手繪插畫與繪畫藝術有著密切的聯繫，插畫藝術的許多表現技法都是從繪畫藝術的表現技法中演變而來，因而手繪插畫在整個插畫領域裡具有極高的藝術價值。

在遠古時期，人們就已經開始利用各種工具，如棍棒、石頭等來記錄他們的生活點滴，這種更為直接的記載方式就像一種飽含情感的語言，承載著人類社會的整個演變和發展過程。手繪插畫最早出現於史前洞穴的牆壁上，繪畫的內容主要以人物和動物為主，形象地記錄了當時人類生存、狩獵的融洽景象。從廣西的花山巖畫、古埃及的墓室壁畫、日本的浮世繪、明清的木板書籍插畫，到抗日戰爭、解放戰爭時期版畫形式的插畫，插畫的發展綜合了多個時代、多個國家、多個畫種，經過了一個漫長的過程。逐步發展成為一門獨立的藝術形式。

圖 1-11　史前洞穴壁畫、花山巖畫

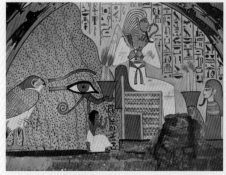
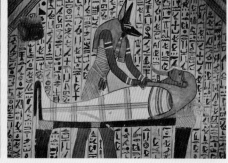

圖 1-12　古埃及墓室壁畫

圖 1-13　日本浮世繪

圖 1-14　明清的木板書籍插畫

圖 1-15　抗日戰爭、解放戰爭時期版畫形式的插畫

　　插畫最先是在 19 世紀初隨報刊、圖書的變遷發展起來的。它真正的黃金時代是在 20 世紀 50~60 年代，從美國興起的，當時剛從美術作品中分離出來的插畫明顯帶有傳統的寫實繪畫色彩，而從事插畫創作的作者也多半是職業畫家，並非是專門從事動漫插畫創作的畫家。隨後，受到抽象表現主義畫派的影響，由具象轉變為抽象。直到 20 世紀 70 年代，插畫又重新回歸了寫實風格，由於當代的插畫師們崇尚自由風格，在寫實的基礎上善於加入自己的另類想法，使如今的插畫作品以一種自我的、另類的、新潮的全新面貌出現在我們面前。

圖 1-16　美國早期寫實風格作品　繪畫：諾曼・羅克威爾

　　手繪插畫並不是通常人們理解的書刊、雜誌上的插圖這麼簡單，隨著插畫應用範圍的不斷擴大，手繪插畫從整體形式、風格到創作題材、內容上都在發生著巨大的變化，如今，手繪插畫在經濟社會的各個層面為相關的許多行業帶來巨大的經濟利益。各類風格迥異的手繪插畫也給人們帶來心靈上的愉悅。

　　手繪插畫由插畫家們用獨特的藝術手法打造以後，能向讀者傳遞複雜的理念和信息。只有當觀眾的視覺停留在插畫圖像上時，互相的傳達與交流才會產生，因而手繪插畫的首要任務是抓住觀眾的眼球，在視覺交流發生以後，才會進一步產生圖像信息與個人思想的互相傳遞。手繪插畫的重要價值就是美的存在，每一幅手繪插畫都是經過插畫家們細心構思與描繪的，除了可傳遞各類信息和情感外，還起到了美化人們生活的作用。

1-17　代　格各异的插画作品

當代手繪插畫不僅僅是在記錄，更多的是在訴說，在展示，以圖畫的形式獨立或有依附性地出現在大眾面前。

圖 1-18《一本講述睡覺的書》作者：尹成娜（韓國）

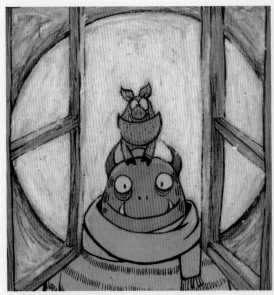

圖 1-19 插畫《蟲蟲》繪畫：戴震（東北師範大學美術學院動畫系）

看似輕鬆隨意的優秀插畫作品並不是那麼輕鬆就能畫出來的，而是經過插畫藝術家們的仔細推敲和反覆設計而成，所以平時積累素材和記錄信息是很重要的。看到烏克蘭女畫家這樣記錄細節的繪本，你有沒有一種拿起筆和紙去搜羅萬象的衝動呢？

圖 1-20 記錄細節的繪本　繪畫：Anna Rusakova

由於讀者群體的年齡段偏低，因此這類插畫多為高純度、高明度的色調，運用簡潔的圖形、單純的繪畫手法使小讀者在愉悅的閱讀過程中學習知識、增長見識。

手繪插畫的類型隨著傳播媒介的不同，開始由單一的繪畫形式逐步向多元化發展。手繪插畫的類型按不同風格可簡單分為：

1‧可愛類插畫

2‧幻想類插畫

3‧個性類插畫

4‧唯美類插畫

5‧幽默類插畫

1. 可愛類插畫

可愛類風格的插畫通常會出現在幼兒或少兒讀物中，簡稱為兒插，此類插畫的主要讀者群體為1~12歲幼兒和少兒，一般用於啟蒙教育和素質教育，通常以各類經典故事、兒歌、科普知識等形式出現。常用插圖輔助文字的形式使小讀者瞭解各類閱讀內容。此類插畫色彩相對艷麗，造型圓潤可愛。

可愛類插畫常用的繪畫工具有水彩、油畫棒、彩色鉛筆、水彩筆、蠟筆等貼近兒童使用習慣的繪畫工具。

2. 幻想類插畫

幻想類插畫大多表現的是插畫師頭腦中天馬行空的想法，或許是在描述一種感受，或許是暗喻某些現象，亦或許是在釋放情緒。

圖 1-21　色彩艷麗的兒童繪本《艾瑪找回絨毛熊》作者：DavidMckee

圖 1-22　頑皮可愛的兒童插畫　作者：Rob Scotton

圖 1-23 溫暖可愛的兒童插畫

幻想類的作品給觀者的第一感覺應該是新奇、迷幻等。

圖 1-24 恐怖的幻想插畫

圖 1-25 奇異的幻想插畫

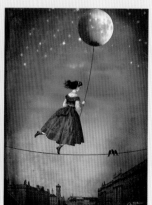

圖 1-26 獨特的幻想插畫

3. 個性類插畫

個性類插畫是作者在不受任何外界因素限制的條件下自由創作的，是極大程度上展現自身個性、抒發個人情感的插畫。繪製此類插畫時作者無須考慮是否符合商業插畫的要求，只要隨著心情繪製出符合當時心境的畫面即可，所以個性類插畫可以讓作畫者更放鬆、更自由地繪製出屬於自己的插畫。

4. 唯美類插畫

唯美類插畫總是能給人一種浪漫、優雅的感覺，能夠讓人靜下心來，緩緩走進畫面，慢慢欣賞、細細品味。

5. 幽默類插畫

幽默類插畫常以最直接的表達方式宣洩我們生活中的苦與樂。

安靜的背景畫面與畫面左下角動態的少年形成鮮明的對比。整體畫面呈現灰色調，表達作者當時心中的壓抑情感。背景畫面的細緻勾畫與前面少年的潦草塗鴉也形成了鮮明的對比。

圖 1-27　個性類插畫　繪畫：林義海（東北師範大學美術學院動畫系）

保加利亞畫家 Mazhlekov 的作品以看似隨意的繪畫手法將自己愉悅的心境輕鬆地表現出來。

圖 1-28　個性類插畫　繪畫：Mazhlekov（保加利亞）

柔和的色調、唯美的畫面風格最符合大眾的欣賞習慣。

圖 1-29　安靜清新的唯美類插畫　繪畫：李亞靜

圖 1-30　唯美華麗的夢幻類插畫
繪畫：Keum Jin（韓國）

幽默類的插畫在生活中隨處可見，如街頭的牆面塗鴉、報紙書刊中的角落畫等。

圖 1-31 各類幽默插畫

小提示

通過這一課的學習，我們簡單地瞭解了什麼是手繪插畫及其風格的分類，但僅有基礎理論知識還是遠遠不夠的，要想成為一位優秀的插畫家，繪畫基礎是最基本的能力，除了精湛的實踐能力，還需要有豐富的想像力和活躍的思維，不妨在你隨身攜帶的包裡放一個本子和一支筆，以便能隨時記錄發生在身邊的趣事或是腦海中的突發奇想，堅持每天動筆至少畫一張小畫，因為堅持是成功的必要條件！那麼如何才能創作出一幅優秀的插畫作品呢？一起進入接下來的美妙學習之旅吧！

知識點提煉

本課我們對不同類別的漫畫作品進行了簡單的梳理和分析，這些知識可以幫助我們更深刻地瞭解插畫這門藝術形式。

知識拓展

1. 優秀網站推薦：插畫中國、塗鴉王國、火神網等

2. 國內畫集欣賞：阮筠庭《晝夜》、德珍《漢妝瀲灩》

3. 國內優秀插畫師：張旺、本傑明、ENO、王賀

 國外優秀插畫師：李正賢、Anna Rusakova

第 3 課　漫畫與插畫的廣泛應用

漫畫與插畫在當今人們的社會生活中已被廣泛應用於經濟、文化、日常生活等各個領域。漫畫與插畫作為思想及文字的載體，承接了其靜態圖像網路化、動態化、遊戲化、生活化的轉折，因此，在當代社會中漫畫與插畫所創造出的社會價值和經濟價值是其他藝術形式無法代替的。

1. 漫畫的應用領域

● 書籍類

漫畫最重要的應用領域就是紙媒，其中包括一些定期出版的漫畫期刊，如集英社發行的《週刊少年 JUMP》，其發行量位居日本三大少年漫畫週刊雜誌之首。漫畫家的作品集和繪本也都十分受漫畫愛好者的青睞。漫畫發展到 21 世紀，傳統的紙質書籍也逐漸向多元化的展示方式及閱讀方式發展，例如：動態漫畫、網站、電子書、創意書吧等。見圖 1-32、1-33

● 動漫衍生產品

動漫衍生產品，顧名思義就是指對動漫周邊潛在的資源進行充分挖掘和創造而形成的產品。它包括以動漫人物為原型的動漫模型、玩具、遊戲、音樂、服裝、飾品、玩偶、日用品等。通過漫畫、影視作品開發出來的動漫衍生產品，具有巨大的經濟價值和市場潛力。在某種程度上又促進了漫畫和影視作品的繁榮。

圖 1-32《週刊少年 JUMP》漫畫期刊

圖 1-33　漫畫網站、創意書吧、暢銷漫畫書

模型在日本有著非常強大的市場需求量，其中最出名的就是由 BANDAI 公司出品的鋼彈拼裝玩具，其中鋼彈系列產品已經形成了一個非常完善的營銷模式。歐美模型以其精美的細節和豐富的想像力同樣受到模型愛好者的青睞。市場上流行的另類「丑娃」玩偶也受到了青少年的追捧。

圖 1-34　日系和美繫模型

圖 1-35「丑娃」玩偶

在動漫衍生產品中服裝服飾也是很重要的組成部分。日本的高人氣服裝品牌「優衣庫」每年都會推出以熱門漫畫為主題的流行服飾，如海賊王、火影忍者之類的高人氣漫畫 T 恤，上市後會很快地銷售一空。很多設計師把漫畫元素放在自己設計的服裝和配飾上，讓漫畫能夠以另一種藝術形式出現。

圖 1-36　以漫畫人物和漫畫元素為主題的服飾、配飾

● 影視

漫畫動畫化、漫畫影視化，已成為當今動漫界的一個趨勢，隨著漫畫故事書的人氣日漸上漲，市場的需求量也就變得越來越大，為了更好地迎合消費者的喜好，將暢銷的漫畫書改編成影視作品已經成為各國影視製作人的慣用手法。例如《超人》、《蝙蝠俠》、《綠巨人》、《中華英雄》、《流星花園》、《風雲》、《龍虎門》等都是由暢銷漫畫書改編的。

從動漫世界中衍生出的可愛動漫玩偶和日用品也十分受女孩們和小朋友們的歡迎。

圖 1-37 可愛玩偶和日用品

由暢銷漫畫改編的動畫片會在電視黃金時段播出，同時還湧現出很多以漫畫為主題的電視節目，也有許多暢銷漫畫被製作成時長約 90 分鐘的電影版搬上螢幕。

圖 1-38 由漫畫改編的動畫片《火影忍者》和《魁拔》

除了以上介紹的應用領域之外，漫畫與漫畫形象在其他領域也得到了廣泛的開發和應用。眼睛瞇成一條線的 Pucca 娃娃是韓國的第一卡通明星，以其形象開發的各種商品在許多國家都設有專賣店。

圖 1-39 韓國 Pucca 娃娃系列產品

日本的漫畫餐具，將手繪風格漫畫與餐具相結合，與食物相互呼應，不僅實用還為餐桌增添了趣味。

圖 1-40　漫畫風格日式餐具

2. 學習小提示

　　漫畫的表現形式紛繁多樣，而且每一個微小的表現形式都可以歸納成一門獨立龐大的學科，希望大家對漫畫的表現形式有較為全面的瞭解和掌握，方便日後的學習、應用和研究。

　　漫畫表現技法與風格的不同，影響著每個漫畫人的創作，成熟的大師都有自己獨特的作畫技法和繪畫風格，在學習繪製漫畫過程中，發現和培養自己所擅長和喜愛運用的內容表現手法是非常重要的。

近年來 COSPLAY 風潮越來越熱。COSPLAY 是指動漫愛好者裝扮成動漫中的人物，對動漫人物的動作、姿態、表情等進行模仿和表演，目前大多出現在動漫節或動漫宣傳等活動中，它可以作為一種商業促銷手段，同時也是一些動漫發燒友們的一種純粹的自身表現方式。

圖 1-41　COSPLAY 扮演者　集英動漫社

3. 插畫的應用領域

● 商業廣告

　　商業廣告中插畫的應用範疇很廣，例如：招貼類、宣傳品類、牌匾以及燈箱招牌類等。插畫設計作為一種實用藝術，通過其自身的獨特藝術魅力，在商業廣告中起到了畫龍點睛、活躍畫面的重要作用。帶有各類風格插畫的商品對於消費者有著獨特的吸引力，能夠在琳琅滿目的商品中第一時間抓住消費者的眼球。見圖 1-43

漫畫風格人體彩繪和紋身是一個富有創意的表現形式。這種繪畫方式非常受青少年的喜愛。

圖 1-42　漫畫風格人體彩繪和紋身

● 日用產品和生活空間

　　插畫在各類日用產品、電子產品、家居服飾中應用非常廣泛，無論是完整地插畫形式還是插畫元素都以各種方式吸引著人們的注意，以一種通俗易懂的方式傳達著產品的信息和設計者的理念。

圖 1-43　以插畫形式為主的宣傳品

圖 1-44　韓國 Pucca 娃娃招貼設計作品

招貼畫是一種以傳達信息為主要功能的藝術表現形式，賦有感染力的插畫往往被運用到招貼畫的設計中，新穎別緻的設計讓人過目不忘。

插畫已經存在於社會生活的各個角落，隨著生活水平和人們審美能力的不斷提高，插畫這種日趨商業化的藝術形式有了更寬闊的表現空間，為我們的生活增添了更多的藝術性和趣味性。只要你細細品味，插畫無處不在。

圖 1-45 手機觸摸界面設計中的插畫元素

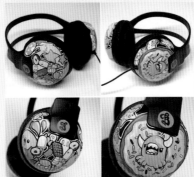

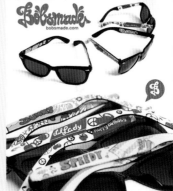

圖 1-46 電子產品中的插畫元素　　圖 1-47 產品包裝中的插畫　　圖 1-48 德國 Bobsmade 設計的可愛插畫系列服飾、配飾

圖 1-49 插畫元素在 T 恤上的應用

圖 1-51 滑板上的創意小插畫

圖 1-50 生活用品上的小插畫

插畫作為一種藝術形式，也可以被稱之為一種商品，它沒有特定的商業模式，它的存在可能只是為了美化，可能是藝術家一種純粹的行為表現，也可能是藝術家的一個創新嘗試，甚至可能是一種現代的、前衛的、新潮的公共藝術。總之，在我們的生存空間中，插畫無處不在。

● **數字媒體**

插畫在數字媒體上的應用大多出現在網站設計與網路廣告中，插畫在網站中的應用比比皆是，富有創意與新潮想法的網站才會更容易讓人記住，因此越來越多符合當代青少年審美情趣的插畫出現在網站設計中。如今的網路廣告更多的會選擇以動態插畫的形式來代替真人拍攝類廣告，動態插畫以它低廉的製作成本、無限揮發的創意博得了廣告商們的青睞。

圖 1-52 UI 界面圖標上的插畫元素

圖 1-53 創意手繪光盤上的手繪插畫

現代公共藝術中的另類插畫。可能存在於公共牆體上、飛機上、井蓋上……可以說它是一種最純粹、最本質的表現形式，它有著最多的觀眾且與之發生最直接的交流。

圖 1-54 街頭塗鴉作品　繪畫：Przemek Blejzyk

圖 1-55　彩繪飛機　藝術家：Eric Firestone

圖 1-56　日本井蓋上極具創意的溫馨小插畫

　　一個叫作 Odosketch 的可愛網站，其頁面全部採用純手繪風格製作，相信看到它的第一眼你就會喜歡上它。這是一個可以讓你打發無聊時間的網站，其主要功能就是為大家提供一片可以自由畫畫的小天地，充分發揮大家的插畫才能。網站頁面直接採用不同作者的小插畫，佔據整個頁面的大部分空間，使看起來既風格獨特又生機勃勃。

圖 1-57　插畫風格網站
http://sketch.odopod.com/

圖 1-58　富有創意的插畫風格網站　http://www.pigeonandpigeonette.com/

如今網路購物已經成為大多數人的一個消費渠道，因此網路店舖的「店面裝潢」也成為吸引消費者光顧的一個重要促銷手段，各類美麗插畫的運用加之配合相應的動畫和音效，能夠賦予整個頁面獨特的魅力。例如 Meomi cloud house，這個網站的頁面是一座建在樹上的房子，把鼠標放在任何一個房子裡的小動物上，它都會動起來並且發出各種叫聲，這樣的絕妙想法誰看了能不喜歡。

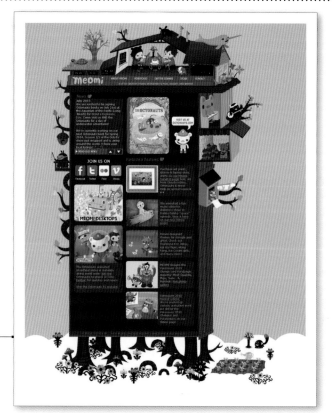

圖 1-59　創意動態插畫風格網站　http://www.meomi.com/

小提示

這一課我們講解了漫畫與插畫在各個領域中的廣泛應用。簡單瞭解了漫畫和插畫這兩個藝術形式所具有的藝術價值和商業價值。大家可以嘗試為自己喜歡的應用領域做一個手繪的設計，例如：T恤、滑板、個人博客、網路店舖等，親身體驗一下漫畫和插畫的獨特魅力。

知識點提煉

隨著經濟的發展，漫畫和插畫也逐漸被應用於各個藝術領域，成為一種多元化的藝術傳播形式。

知識拓展

1. 漫畫衍生產品推薦：BAIDAI 鋼彈拼裝玩具、海賊王模型

2. 插畫風格網頁設計推薦：
 ① http://www.cubeclub-chemnitz.de/
 ② http://www.somme.no/

3. 由漫畫改編的動畫片推薦：《火影忍者之忍者之路》、《名偵探柯南之絕海的偵探》

4. 法國漫畫風格網站推薦：http://en.asterix.com/index.html.en

單元總結

第一單元的學習，將我們帶入了美麗的「畫」世界，我們初步學習了漫畫與插畫的基礎知識，對漫畫與插畫的類型分類和應用範疇都有所瞭解，但是對於繪製漫畫、插畫，我們現在所學習的知識還是遠遠不夠的，讓我們帶著第一單元所學習的知識，準備進入下一單元的學習吧。

單元互動

1. 漫畫方面：觀看日系漫畫期刊《週刊少年 JUMP》和國漫期刊《漫友》，分析研究兩種不同文化背景下的漫畫內容和風格有什麼不同。

2. 畫方面：在插畫網站、畫集中欣賞並收集優秀的插畫素材。

3. 探討和發現除本單元介紹之外出現的其他繪製風格和類型，並做好詳細筆記。

4. 選擇自己喜歡的一種或幾種漫畫與插畫表現手法，為日後的繪畫做準備，在日後的學習和創作中，要多做嘗試，只有多畫才能進步。

Chapter 2
手中的「朋友們」

第 1 課　頑皮的朋友——畫筆

來到手繪世界這個美妙的大家庭中，首先要給大家介紹的重要成員，就是經常伴隨在我們手邊，協助我們把腦海中的圖像表現出來的好朋友——繪畫工具。我們創作與繪畫時，所用到的繪畫工具種類有很多，可以說任何能夠繪製出線條、顏色或圖案的工具，都可以進入到漫畫與插畫的繪畫工具行列中。而且，不同的繪畫工具會呈現出不同的畫面效果，從而產生不同的繪畫風格，所以這些工具各有各的性格，各有各的特點，而且很多時候他們還會互相協作。大家有時會有這樣的疑問：「這幅畫是用什麼筆畫出來的？」像這種讓人看了匪夷所思，猜不透繪畫者用的什麼繪畫工具的作品，很可能是多種繪畫工具一起使用的結果，下面就讓我們來認識一下漫畫與插畫創作經常用到的各類工具吧。

你是否有過這樣的經歷：出於好奇買了很多自己從來沒用過的畫筆，試過之後卻發現效果也不是很好，但丟掉又十分可惜，所以一直將就著用。確實，現在市面上漫畫與插畫的繪畫工具種類非常多，如果你還是個新手，那麼先來認識一下畫筆吧。其實使用我們最常用的畫筆就可以畫出各種不同肌理或質感的效果，不要侷限於一種畫筆只能表現一種質感的思想，同樣一支筆用不同的繪畫方法，完全可以創作出具有不同質感的線條與畫面。如果覺得不可思議，那就來試試看吧！

1. 鉛筆

鉛筆是每個畫手眾多畫筆中必不可少的一支。初學畫畫時，最先接觸到的就是鉛筆了。畫漫畫、插畫的時候，鉛筆也是必不可少的，它可以用於打底稿，便於擦除修改；同時它還能很好地與其他畫材相融合，對後期的細緻描繪影響較小。

2. 針管筆

針管筆通常用來繪製畫面中比較鮮明、肯定的線條，針管筆的型號從粗到細規格十分齊全，它的特性是線條均勻流暢，所以追求線條多樣化的畫面不推薦使用。然而並不是筆觸固定就畫不出靈活的線條，均等的線條也可以排列出不均等的面，同樣能豐富我們的畫面。

初學漫畫者可以購買成套的漫畫工具，雖然有些種類型號不夠豐富，但價格便宜，價格一般為100 元 ~200 元，在電子商城上很方便就能買得到。

圖 2-1　多種多樣的漫畫與插畫工具

鉛筆的可塑性很高，可以畫出非常細膩柔和的線條與小灰調子，還可以運用各種線條及線條的虛實來豐富畫面，在畫鉛筆畫的過程中要特別注意畫面整體的黑白灰關係。

圖 2-2　不同硬度等級的鉛筆質感在繪畫中的應用

　　著名插畫家陳志勇的無字繪本《抵岸》，採用了圖像敘事的手法，以鉛筆素描的表現形式細膩
地描繪了一個初到陌生國度的人，他經歷了接踵而來的紛亂並艱辛找尋著生存的方式。整本書都充
滿了奇幻色彩，筆法細膩、層次豐富。畫面的整體效果讓人驚艷。

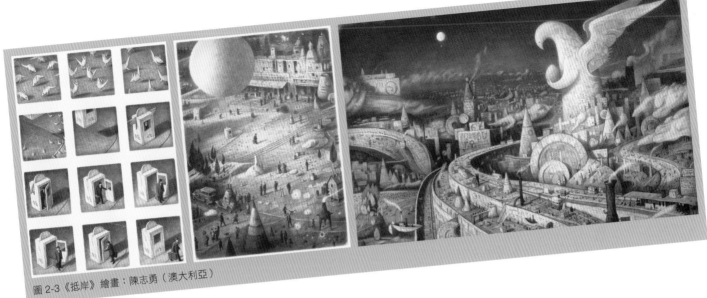

圖 2-3《抵岸》繪畫：陳志勇（澳大利亞）

　　針管筆推薦使用日本三菱牌和櫻花牌的，價格便宜、經濟實惠；德國的紅環牌品質也非常好，
但是價格會稍貴一些。

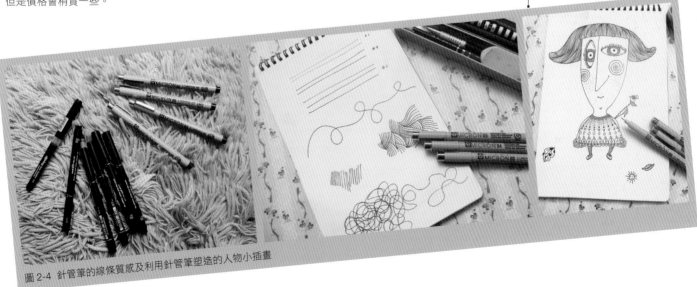

圖 2-4　針管筆的線條質感及利用針管筆塑造的人物小插畫

我們在用圓珠筆作畫的過程中，不要把每根線條如同寫字一般一筆一畫都畫得實實的，適當把力度減輕一些、靈活一些，便能畫出自然輕鬆的作品。

3. 圓珠筆

圓珠筆，用手部力度的大小即可以控制其畫出線條的深淺。圓珠筆不同於針管筆，它能畫出更為靈動的線條，從而表現出線條的多種質感。

4. 蘸水筆

蘸水筆是漫畫創作中使用的基本工具之一，它是鋼筆的一種，主要分為筆尖、筆桿兩部分，有些蘸水筆的筆桿和筆尖是一體的，用筆尖蘸取專業繪畫墨水的直接使用。蘸水筆的筆尖種類很多，每一種筆尖都有其固有的特性，用蘸水筆畫出的線條可以根據繪畫者手部的力度、角度和所蘸取墨水量的不同，呈現出不同的粗細變化，精準而且靈活。

5. 水性顏料專用筆

一般來說，毛狀筆頭都可用作水性材料的繪畫用筆，筆頭的動物毛或人造纖維毛的吸水性比較好，能很好地用來調和顏料，對於畫漫畫或插畫來說，水彩筆和毛筆是我們常用的筆類工具。

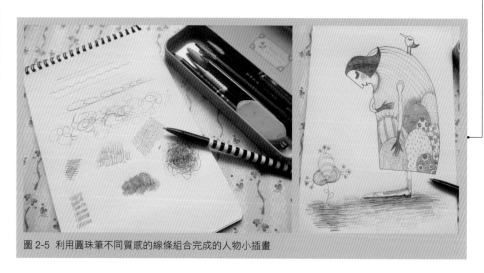

圖 2-5　利用圓珠筆不同質感的線條組合完成的人物小插畫

由於蘸水筆在使用的時候很難把握，如果不熟練還有可能把墨滴到畫面上從而破壞整個畫面，所以初學者應該做大量各類線條的繪製訓練。基本達到能自如地控制各類線條之後再開始畫自己的作品。使用蘸水筆後要注意把筆頭清洗乾淨，以防止筆頭生鏽影響使用壽命。

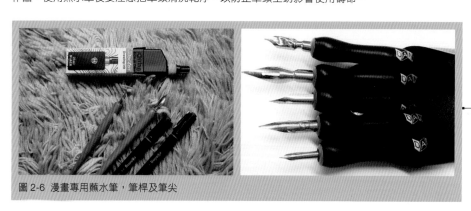

圖 2-6　漫畫專用蘸水筆，筆桿及筆尖

漫畫家在用蘸水筆繪製漫畫時，都會用到漫畫專用墨水，向大家推薦日本的靈貓牌和百樂牌製圖用墨水，其優點是濃度適中，畫線流暢；乾得特別快，不影響繪畫；防水性能好，能有效地保護原畫稿。

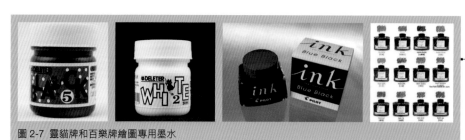

圖 2-7　靈貓牌和百樂牌繪圖專用墨水

我們在選擇畫筆的時候要有目的性，首先要知道自己打算用什麼顏料，以我們常用的水彩顏料為例，在選擇水彩筆的時候，就要看筆毛的軟硬度，盡量選擇軟硬適中的才好，動物毛或人造纖維毛皆可。因為繪畫時筆既要用來控制水分、又要用來精確地繪製畫面細節。筆尖太軟的吸水量過大，刻畫細節時不好用，筆尖太硬又影響含水量，所以各類筆的特性要通過大家的反覆實踐來逐漸摸索。

畫筆筆毛中水分含量的多少，直接影響著繪製出來的筆觸效果。水分含量高時，色彩呈現非常淡的自然效果；而水分含量低，蘸取顏料多時，呈現的是色彩濃郁的效果；然而先在畫紙上鋪上水再用畫筆繪製時，所呈現出的便是暈染、柔和效果。

對於畫筆的選擇，推薦大家準備各類型號的平頭筆、圓頭筆和尖頭筆。平頭筆用來繪畫大面積的底色，如：天空、大片的草原等。圓頭筆既能像平頭筆那樣畫出大面積色塊，又能像斜頭筆那樣畫出精細的線條，所以圓頭筆是最常用的一種。尖頭筆常用來刻畫細節，如：人物的五官、頭髮、動物的皮毛等。推薦大家使用日本的 Rubens Brus 和 Skyists 尼龍毛水彩畫筆。這兩款筆的筆毛挺擴、吸水性好，也比較耐磨損。

圖 2-8　確定水彩筆筆毛的軟硬度

圖 2-9　不同水分含量的筆頭繪製出的不同筆觸效果

圖 2-10　Ruben Brus 和 Skyists 尼龍毛水彩畫筆

圖 2-11　使用筆頭平塗出的大面積背景效果

圖 2-12　使用筆尖畫出的不同粗細的線條

小提示

這一課講解了繪製漫畫與插畫常用的幾種畫筆，其實可以使用的畫筆種類還有很多，如炭筆、記號筆、簽字筆、蠟筆、油畫棒等。在不同的畫紙上用同一畫筆作畫，或是在同一畫紙上用不同畫筆作畫，都會出現質感和肌理不一樣的畫面，如果你現在打算畫畫了，在畫之前可以嘗試使用這些畫筆。

知識點提煉

1. 不同畫筆有著不同的特性。
2. 同一畫筆用不同的繪製方法，能夠繪製出不同質感的線條。
3. 同一畫筆在不同質感的畫紙上會呈現出不一樣的繪畫效果。

知識拓展

1. 鉛筆素描插畫師：陳志勇作品繪本《兔子》、《緋紅樹》、《失物招領》，無字繪本《抵岸》，短篇故事集《別的國家都沒有》
2. 日本插畫師：SAKIZO·早紀藏
3. 動漫音樂推薦：集英社動漫音樂 http://www.jmusics.com

第 2 課 外向的朋友——顏色

大自然中的繽紛色彩往往是最能打動人心的，在漫畫與插畫中同樣如此。能夠用來為我們的作品著色的材料有很多，然而每種繪畫材料都有其各自的特性，我們只有充分瞭解這些材料的特性，才能利用它們各自的特點，得當地運用到我們的繪畫作品中。其中，使用便捷、易於掌控、最出效果的繪畫材料最受追捧。下面就來講解一下這些外向、活潑的朋友們！

1. 彩色鉛筆

彩色鉛筆是極具有代表性的畫材之一，它有著非常豐富的色彩，可以表現出各種各樣不同感覺的畫面。見圖 2-13

2. 彩色馬克筆

不要認為馬克筆是環境藝術專業畫效果圖的專屬，馬克筆對於我們畫漫畫或是畫小插畫來說也是很不錯的繪畫工具。使用馬克筆能畫出各種粗細的線條，而且馬克筆的顯色也非常好，色彩覆蓋性強，很多畫家的漫畫線稿完成後，會選擇用馬克筆來上色。

彩色鉛筆主要分油性和水溶性兩種，兩者之間的不同是：油性彩鉛不溶於水，在水的影響下基本不發生變化；水溶性彩鉛溶於水，在水的影響下，彩鉛的線條質感會發生變化，顏色也會融合，出現類似水彩的效果。

使用彩色鉛筆繪製的畫面細膩活潑，顏色鮮艷，所以兒童畫中很多都使用彩鉛上色。

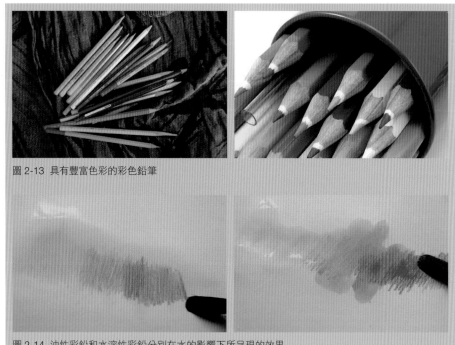

圖 2-13 具有豐富色彩的彩色鉛筆

圖 2-14 油性彩鉛和水溶性彩鉛分別在水的影響下所呈現的效果

圖 2-15 彩色鉛筆插畫　繪畫：張曉博

在選擇馬克筆時，建議購買成套的產品，這樣便於上色時用色的疊加與過度。

圖 2-16 馬克筆

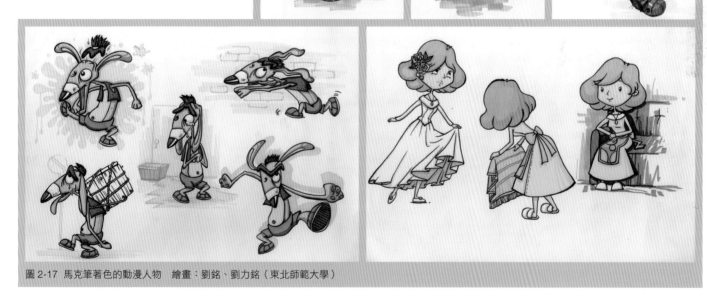

圖 2-17 馬克筆著色的動漫人物　繪畫：劉銘、劉力銘（東北師範大學）

由於馬克筆比較容易透紙，所以不太建議在很薄的紙上作畫，一般採用麻面的白卡紙或是較光滑的水彩紙。其實只要紙的厚度比較厚實而且紙面相對光滑就可以，也可以選用馬克筆專用紙，這種紙的紙面細膩，光滑度適中。用馬克筆著色後，顏色還原度好，不易變色，不易暈染。

3. 色粉

色粉是由顏料特製成的一種固體畫材，是一種獨特的繪畫工具，可以直接在粉畫紙上乾繪。色粉的粉質細膩，遮蓋力度強，因此成為很多繪畫者與藝術家經常使用的一種繪畫工具。色粉的另外一個特點是繪製出來的顏色基本與其本身的顏色相同，與其他色彩顏料相比，色差最小，所以用色比較直觀。見圖 2-19

4. 水彩和液體水彩

水彩顏料是我們在畫漫畫或插畫中經常用到的一種繪畫材料，主要分管狀顏料、固體顏料和液體水彩，由於水彩顏料溶於水後的透明度較高，遮蓋力較弱，所以當重複繪畫時，畫面底下的顏色也會顯現出來，但水彩具有非常豐富的色彩表現力。

由於馬克筆的顏色比較豐富，建議在使用前製作一個色卡。具體方法是：由於馬克筆的顏色比較豐富，建議在使用前製作一個色卡。具體方法是：按照筆的編號依次畫到一張卡紙上，最後編好號碼，這樣你就能快速準確地找到想用的色彩了。，最後編好號碼，這樣你就能快速準確地找到想用的色彩了。

圖 2-18 學生在製作色卡

圖 2-19 色粉與色粉繪製出的顏色

使用小技巧：在用色粉上色，尤其是背景比較夢幻、飄渺時，我們可以用美工刀把色粉的粉末削下來，直接使粉末落到要上色的部分，然後用紙巾、棉布之類的工具，把削下來的粉末根據畫面的需要在畫紙上塗抹開來。塗抹時要注意細節部分，這樣展現出來的效果既美觀又自然。

圖 2-20 用色粉上色的小技巧

日本藝術家渡邊宏的色粉畫，以動物主題為主，呈現出艷麗的色彩和獨特的繪製技法。這種充滿童真的畫面給人一種舒適、溫暖的感覺。

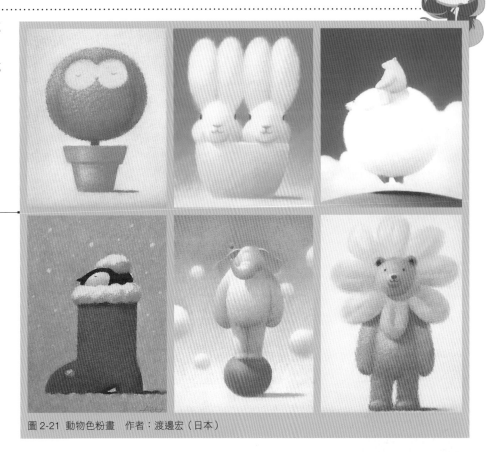

圖 2-21 動物色粉畫　作者：渡邊宏（日本）

推薦大家使用荷蘭梵高系列管狀水彩和固體水彩，這款水彩顏色鮮艷不褪色，在畫紙上的顏色還原度好。液體水彩的顏色純正透明，適合水彩繪畫、漫畫上色、手繪稿上色等。同時推薦大家使用荷蘭泰倫斯 Ecolin 品牌液體水彩。

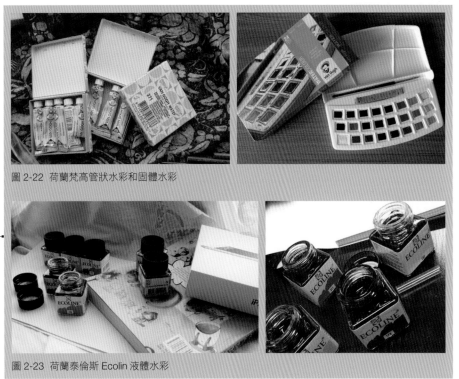

圖 2-22 荷蘭梵高管狀水彩和固體水彩

圖 2-23 荷蘭泰倫斯 Ecolin 液體水彩

乾色疊色，先畫出第一層顏色（需要注意的是要先畫比較淺的顏色，再疊加比較深的顏色），用手指確認乾燥以後再疊加第二種顏色。

濕色疊色，在第一層顏色未乾的狀態下疊加上另一層顏色，呈現出兩種顏色相溶、疊加的自然效果。

下圖是學生的插畫作品，分別用乾色疊色和濕色疊色的繪製方法，呈現出截然不同的畫面效果。

水彩顏料還有一個很好的優點就是它的色彩易於混合，再加上水彩顏料透明和無遮蓋力的特性，不同的顏色疊加在一起會呈現出不同的顏色效果，也可以稱為疊色，主要分為乾色疊色和濕色疊色兩種繪製手法。

5. 油畫棒

油畫棒有些類似蠟筆，其手感細膩、滑爽。繪畫時用來疊色、混色都很方便。能充分展現油畫般的繪畫效果，適合繪製面積較大且沒有過多細節的畫面。建議大家在電子商城上購買，價格便宜。法國、日本、韓國品牌的質量都很不錯。見圖 2-27、2-28

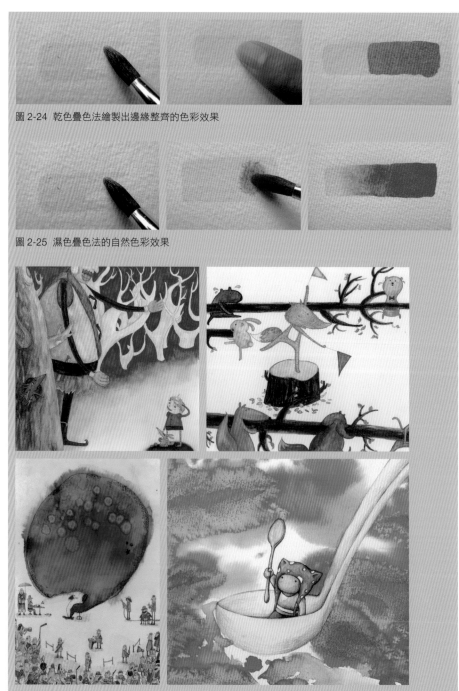

圖 2-24 乾色疊色法繪製出邊緣整齊的色彩效果

圖 2-25 濕色疊色法的自然色彩效果

圖 2-26 乾色疊色的色彩效果和濕色疊色的色彩效果　繪畫　吳利輝、劉銘、李萌

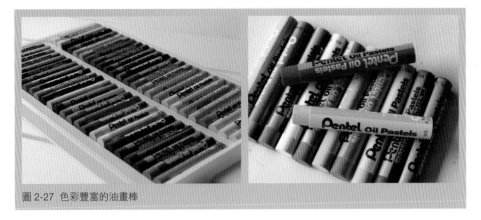

圖 2-27 色彩豐富的油畫棒

圖 2-28 油畫棒繪製的花卉　繪製：張曉葉

油畫棒還可以和水彩混合使用。具體方法是在打完鉛筆稿的畫面上用油畫棒的側面畫出一部分顏色，然後用水彩補畫其他的細節部分，這樣就會呈現出油畫棒粗獷的顆粒和水彩溫潤的局部互相對比的美麗畫面。右圖中藍狐狸的臉部和尾巴的局部用了油畫棒的肌理，大象的花格衣服也是使用各色油畫棒繪製完成的。

圖 2-29 油畫棒和水彩結合繪製的動物　繪製：張曉葉

小提示

色彩有著獨特的吸引力，同時它也是有情感的，當畫面受周圍顏色影響時，完全相同的色彩給人的印象也會不同。另外，畫面主體色與背景色相互顛倒時或是主體色不變，背景色發生變化時，整個畫面給人的印象也會發生很大的變化。

知識點提煉

1. 不同顏料有著不同的特性。

2. 運用水彩顏色時，要善於掌握色彩之間的疊加時機。

3. 無論何種顏料，在繪製過程中都要注意畫面色調整體的協調關係。

知識拓展

1. 彩色粉筆插畫家推薦：渡邊宏

2. 繪本推薦：西爾維婭·格勞普諾的繪畫作品《夢是什麼》

3. 繪本推薦：菲利伯·高森的繪畫作品《愛哭的貓頭鷹》

第 3 課 穩重的朋友——紙張

畫紙可以說是我們最沉穩、最可靠的朋友，它唯一的使命就是為畫筆和顏色提供一片能夠盡情施展的天地。畫紙的種類非常豐富，下面就為大家介紹幾類常用的紙張。

1. 普通打印紙

相信我們的抽屜裡或多或少都會有一沓 A4 紙吧，它既便宜，用處又多。我們可以用它來畫草圖，整理想法，也可以用來練習線條，像鉛筆、圓珠筆、針管筆等等只要是水性小、不暈染的畫筆都可以在 A4 紙上盡情發揮。

2. 素描紙

素描紙的厚度要比打印紙厚，紙的質感和紋理也比打印紙的明顯，所以更適合鉛筆、彩色鉛筆的繪畫與表現。

3. 網點紙

網點紙對於有些人來說可能比較陌生，它是漫畫作品中經常用到的一種繪畫材料，有單色和彩色兩大類。一般比較常用線數 70 左右，灰度在 10％~20％之間的網點紙。見圖 2-33

打印紙的不足就是紙質偏薄，偏水性和油性的畫材不便使用。由於這種紙的表面光滑，像彩色鉛筆、色粉之類的畫材也不適合在打印紙上使用。圖中是不同的畫筆在普通打印紙上的繪畫效果，前三種推薦使用，後四種不推薦使用。

圖 2-30 各種畫筆在打印紙上的繪畫效果

我們平時用的素描紙 150g 和 180g 的比較多，在選擇素描紙時不要選擇太薄容易破損的，這類紙的著鉛度也不好，最後的畫面效果也不會太好。最好選擇紙面較粗，不會起毛的，這樣的素描紙上鉛能力強，適合表現豐富的層次。

放大細节

圖 2-31 素描紙

不同粗細質感的素描紙，所呈現出的線條質感也是不一樣的。

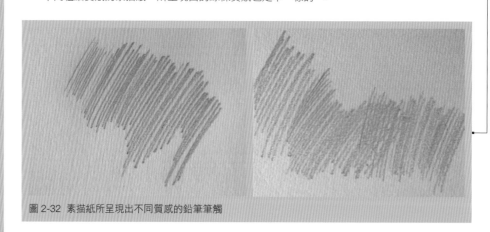

圖 2-32 素描紙所呈現出不同質感的鉛筆筆觸

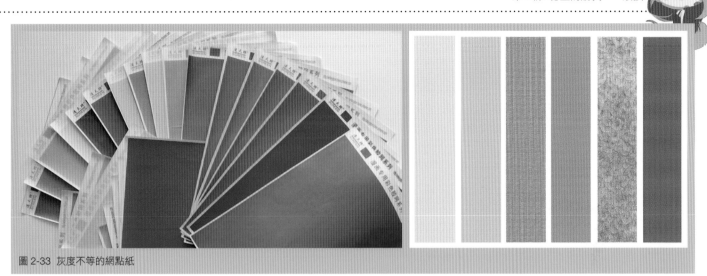

圖 2-33 灰度不等的網點紙

看漫畫書時，仔細觀察一下你就會發現裡面的很多畫面都用到了網點紙，例如井上雄彥的漫畫小說《浪人劍客》。網點紙主要用於漫畫中人物的衣服布褶、頭髮陰影，還有一些雲、天空等的特殊效果或是打鬥動態效果等。 圖中紅色方框的區域都用到了網點紙。

圖 2-34 《浪人劍客》繪畫：井上雄彥

現在比較常用的網點紙大多是膠片黏貼網點紙，高效使用網點紙的一種方法就是將網點紙按照所需要區域的大小大致剪下來，將膠網直接黏貼在原稿上，然後用美工刀切割下來。在用美工刀的時候要注意力度，不要將原稿割傷。同時要注意美工刀的清潔，不能把網點紙和原稿弄髒。

4. 水彩紙

由於水彩顏料的水溶特性，所以水彩畫在紙張的選擇上要更為講究一些，因為選擇紙張直接關係到作品的畫面效果。如果你還處於練習階段，建議先不要使用太貴的水彩紙，可以嘗試畫材店中比較便宜的水彩紙進行練習，等到自己能夠很好地控制筆頭上的水分，並熟悉一些基本技法時再嘗試使用好一些的水彩紙來作畫。

其實可以用來畫畫的紙和材料還有很多，只要你善於觀察就會發現它們就在我們身邊。比如，牛皮紙、彩色膠版紙、彩色康頌紙、瓦楞紙、木板、石子、布料等。嘗試用從來沒用過的紙張和材料作一幅畫吧，畫面效果可能會更令你感到欣喜。見圖 2-38

推薦大家使用 300 克的法國康頌 Canson 水彩紙，康頌牌水彩紙在水彩紙界有著極高的美譽，主要分為粗目和細目兩種。

圖 2-35 法國康頌 Canson 水彩紙

用品質優良的水彩紙暈染時，顏料可以很自然地在畫紙上擴散開來，完全不同於那些中低端的畫紙，而且在著色及顯色方面也非常的出色。下圖是兩類水彩紙的不同表現，大家可以看出左側的紙顏色上去之後，幾乎沒有暈染的效果；右側圖中的水彩紙呈現出漂亮的暈染效果和筆痕。

圖 2-36 不同品質的水彩紙呈現出的不同效果

下面這組低幼插畫是用荷蘭梵高水彩和 300 克康頌水彩紙繪製的。畫面顏色清麗透明，細節部分用彩色鉛筆做了加工處理。

圖 2-37 《兒歌》繪畫：張曉葉

圖 2-38 各類不同質感的紙張

小提示

雖然不同材質的畫紙各自服務於特定的畫筆和顏色，然而這並不是說用什麼紙就必須用相應的畫筆，有時我們需要打破常規，嘗試用不同的畫筆和顏色在同一質地的畫紙上作畫，很可能會出現不同的畫面效果。所有能繪製出圖案的東西我們都可以當作「紙」來作畫，比如牆面、木板、屋頂等等，想一想還有哪些東西我們可以當作「紙」來用。

知識點提煉

1. 普通打印紙、素描紙、水彩紙等的特性。

2. 網點紙的應用範圍和具體用法。

3. 打破常規，在同一畫紙上嘗試使用不同的繪畫工具。

知識拓展

1. 資料類網站推薦：

韓國設計網 http://www.krwz.com

我啃的 ttp://www.wokende.com

2. 使用特殊材料作畫的藝術家推薦：

奧黛麗川崎（木板插畫家）

Michela Bufalini（石板畫家）

第 4 課　無私的朋友——其他輔助工具

顏料、畫筆和畫紙是我們必不可少的繪畫工具，除此之外，還有一些必要的輔助小工具，它們都是我們最無私的朋友，雖然可能用到它的時間很短，用到的機會也不是很多，可是沒有它們的話，我們作畫時就會很不方便。對於任何畫手來說它們都是必不可少的，我們經常會用到的小工具有噴壺、牙刷、食用鹽、白色蠟燭等。

● 小噴壺

小噴壺的作用很多，一是可以保持我們顏料盒中顏料的濕度；二是可以待上完色後，用噴壺在畫紙上噴水，表現顏色的暈染的特殊效果。

圖 2-39　小噴壺

● 牙刷

牙刷是非常好用的制作肌理的工具，在牙刷頭上蘸取原料用手撥動牙刷毛，就可以彈出非常自然的肌理效果。

圖 2-40　牙刷

圖 2-41　食鹽

圖 2-42　蠟燭

● 食用鹽

食用鹽是可以使水彩在畫紙上出現特殊效果的輔助工具，待剛畫完的色彩未乾時撒上鹽，會出現特殊的效果。但要注意畫紙上水分的多少需要自己來拿捏。

● 透台

當一張畫稿的草圖畫完時，需要一張乾淨的線稿圖，這時就該用到透台了。透台的選擇建議大家挑選超薄型的，購買時需要試試表面的有機玻璃板或毛玻璃板是否堅固牢靠，同時還需仔細檢查燈箱裡的燈管布光是否均勻。

● 蠟燭

蠟燭可以代替昂貴的留白膠，在上色前把需要留白的地方用蠟燭擦一擦，再使用水彩顏色，這樣擦過蠟燭的地方就不會被刷上顏色，作用同留白膠是一樣的，既簡單又便宜。

圖 2-43　透台

● 可動式人偶

畫人物動態時如果覺得畫不準確，建議大家準備一個小木頭人和一個手的模型，這類人偶的關節可以自由活動，可以按照大家的要求擺出各種姿勢動態，可以幫助你觀察動態和透視，方便繪畫。

圖 2-44　可動式人偶

● 洗筆筒

　　洗筆筒是大家繪畫時必不可少的輔助工具，不要認為隨便拿一個杯子就可以洗筆了，現在大家看到的這種多格洗筆筒，它的優點是可以把蘸有深淺顏色的筆分開在不同的格裡洗，可以保持洗筆水的相對清潔，這種洗筆筒邊沿還帶有插筆的小孔，使用起來非常方便，在電子商城上可以輕易買到。

2-45 多格洗笔筒

● 繪圖橡皮

　　橡皮的選用以質地柔軟，不傷害紙張為優。一般大多採用專業繪圖橡皮，能夠更徹底地清除紙面上線條的痕跡，並且產生的碎屑較少。品質比較好的品牌有德國的 Lyra 藝雅、紅環、施德樓，日本的三菱、派通等專業繪圖橡皮。

圖 2-46 專業繪圖橡皮

圖 2-47 桌上的仙人掌

● 舒適的工作環境

　　當我們擁有了以上介紹的各類工具後，創造一個舒適的作畫環境也成為必要條件。建議大家在班級、宿舍或家裡單獨開闢一個屬於自己的空間，把各種書籍、資料、電腦、工具等合理地安置在固定的位置。

● 綠色植物

　　在自己的桌前放一盆仙人掌吧，長期用眼時可以偶爾注視它一會兒，可以幫你緩解視疲勞，也可以過濾一些電腦的輻射。

圖 2-48 舒適的工作環境

知識點提煉

1. 生活中的小物品有大用處。

2. 善於利用輔助工具完善畫面。

3. 自己動手做一些實用的小工具。

知識拓展

1. 水彩畫畫家推薦：平野瑞惠

2. 國外優秀插畫師網站推薦：

http://www.shauntan.net/

http://www.juime.de/

http://www.robscontton.com

小提示

我們作畫時需要很多小工具來輔助，要善於收集這些小工具，它們很可能成為我們必不可少的得力助手。繪畫之前還需要有一個輕鬆愉悅的心情，聽聽音樂會有助於我們進入良好的工作狀態。

第 5 課　時髦的朋友——後期

　　有些畫面的整體色調和細節會需要稍加修整。這時就需要我們先進、時髦的「朋友」出場了。需要用到的工具有掃瞄儀、電腦、繪圖板等。在電腦軟體中，我們的畫可以被無限放大，方便我們看清楚畫面中細節的不足，用繪圖板就可以很方便地對畫面的小細節進行調整與修改。見圖 2-49

圖 2-49 後期所需要的電子設備

圖 2-50 Photoshop 軟體的打開界面

● **打開軟體界面**

　　由於畫面的整體是手繪完成的，所以在後期處理中，電腦軟體只是作為一個完善畫面的輔助工具，因此只要用我們經常使用的 Photoshop 軟體足矣。

● **調整色階**

　　我們可以使用軟體中的「色階」命令調整整個畫面顏色的對比，執行菜單欄中的「圖像→調整→色階」命令，即會出現對話框。調整後的畫面對比度和明度都有了很大變化。

圖 2-51「色階」對話框

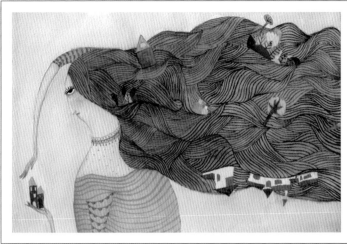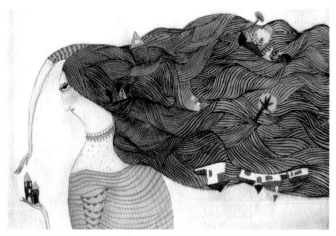

圖 2-52　調整色階前後的對比圖

● **豐富背景層**

　　如果想給作品加一個背景，找到需要的背景圖片放入 Photoshop 裡，調整到和原圖片一樣大小，置於圖片層上層。

圖 2-53　調入所需的背景圖片

　　之後，調整背景圖的透明度，圖層模式改為正片疊底，然後用橡皮工具細緻地擦出主體人物。

圖 2-54　將背景圖片置入畫面的基本完成整體效果

● 添加細節

　　最後，使用繪圖板為整個畫面添加細節，用「發光」筆刷加強人物頭髮裝飾物的發光效果，點亮整體，完善畫面，統一色調。

圖 2-55　最後完成效果對比圖

小提示

我們要善於利用身邊便捷的工具幫手，這些數字工具可以很好地為我們的手繪作品增添光彩，使畫面達到最佳效果。不妨試試軟體中的其他命令，看看是否適合調整自己的畫面。

知識點提煉

1. Photoshop 軟體的基本認識。

2. 筆刷的運用。

3. 如何做到畫面色調的統一。

知識拓展

1. 繪圖板品牌推薦：Wacom、友基

2. Photoshop 學習網站推薦：

　　http://www.ps-xxw.cn

　　思源論壇

3. 素材網推薦：素材中國

　　http://www.sccnn.com/

單元總結

經過第二單元的學習，我們對常用的繪畫工具有了一個基本的認識，也瞭解了繪畫工具是我們最親密的「朋友」。每種繪畫工具都有自己的特性，如何把它們自身的特性發揮到極致，應用在我們的畫面上，還需要我們不斷地去嘗試。多看、多畫、多聽才能有效地提高自身的繪畫技能和修養，在手繪漫畫與插畫這條道路上大家只邁出了第一步，通過對後續課程中各種繪畫技法的學習，大家會一步一步走進成長的殿堂！

單元互動

1. 尋找課程中沒有介紹到的畫筆，並按照課程中的方法，先進行線條質感練習，然後對單一線條進行再造式的組合與排列，體驗它們的不同手感和特性。

2. 課下研讀關於構圖和色彩基礎知識方面的專業書籍，瞭解構圖和色彩的基本理論知識，為進入下面單元的學習奠定基礎。

3. 嘗試使用多種顏料和畫筆，根據它們的不同特性考慮該先用哪種再用哪種，體驗如何才能做到畫面既豐富又不顯雜亂。

4. 建議大家去各大院校的設計學科選修一下平面構成和色彩構成課程，這兩門課程的內容是所有從事繪畫行業的人員都應該學習的，從中可以學到畫面的各類組織方法、各種肌理的製作方法、色彩的各種知識等。

Chapter 3

把握畫面的靈魂

第 1 課　構圖決定畫面層次

把各類視覺元素和形象運用形式美法則進行有序的構建與組織，從而形成一個疏密得當、協調完整的畫面，這就是構圖。構圖不只是把各類元素安排在一張紙上這麼簡單，一幅好的構圖就是在最合適的位置安排最合適的元素，從而展現出繪畫者想表達的畫面內容。

構圖中最重要的元素是主體角色，它可以是人物、植物、動物、器物等一切有生命或無生命的主體形象。一幅優秀的作品並不是把形象簡單地畫在紙上就可以了，不同的形象或事物在畫紙上的位置、大小、方向的不同，對畫面的最終效果都會產生很大的影響，這就是構圖存在的必要性。

1. 構圖的基本形式

什麼樣的構圖才算是好構圖？構圖有哪些常見的基本形式呢？下面依次為大家介紹：

● 三分法構圖

又稱井字構圖法，是繪畫時經常使用的一種構圖手法，在畫面中，用兩條豎線和兩條橫線把畫面等距分割，分成三等份，形成四個交叉點，即黃金分割點，然後把主體形象放置在任意一個點上來進行著重繪畫。見圖 3-3

想要達到這個目的，首先要學會「反覆審視」，如果一味把所想的東西統統呈現在畫紙上，很可能會破壞整個畫面的層次感，畫面就會發「堵」，反之則「空」。構圖和畫面佈局只用眼睛看是不夠的，要用手中的畫筆去熟悉不同的構圖形式所呈現出的不同感覺。

圖 3-1　豐富的構圖形式

下面左圖中主角與配角的擺放位置均衡，大小比例平均，地平線處於畫面的中間位置，太陽也位於整幅畫面的正中央，畫面中的所有元素沒有經過精心設計，所以使整個畫面看起來發「平」，顯得呆板無趣。右圖是經過改造後的構圖，主角與配角的大小差距拉大，並且把主角與配角疊加放置，使道具和人物之間產生交流，同時使整幅畫面更有層次，更有情節性。

圖 3-2　構圖改造

　　三分法構圖是最具保障性的一種構圖形式，既能夠突出主體又能夠保持畫面的平衡感，還能夠有效地避免畫面整體的呆板與散亂。對於初學者來說，三分法是一個很好的構圖方式，但也需要我們靈活運用，四個交叉點的位置也可根據畫面需要稍作調整。

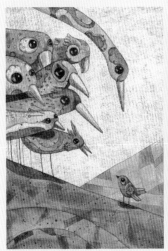

圖 3-3　三分法構圖的插畫作品

● **水平線構圖**

　　水平線給人帶來一種平穩的感覺，其在畫面中往往被運用到背景當中。水平線在畫面中位置的擺放直接決定著畫面分割的比例。

　　我們在運用水平線構圖時，最需要注意的是盡量避免像左圖中這樣將水平線設置在畫紙的正中央位置，像右圖這樣在 1/3 的位置是不錯的選擇，也是最保守最常規的比例分割方式。

圖 3-4　水平線在構圖中的不同位置

運用直線構圖會使畫面缺乏活躍性，對於畫面分割的比例也不易掌控，因此在漫畫與插畫的構圖中應盡量避免大量直線的使用。在自然界中，曲線無處不在，要學會運用曲線自由構圖，可以使畫面變得靈動有趣。

想要達到特定的畫面效果，使用三分法構圖不免有些乏味。大膽嘗試水平線大跨度的比例分割，會得到意想不到的畫面感覺。

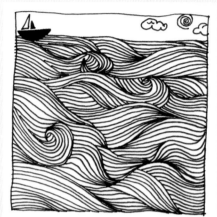

圖 3-5　水平線的大跨度分割

圖 3-6　插畫中的水平線構圖　繪畫：Gustavo Aimar

● 其他直線構圖

與水平線相關的還有平行線構圖、垂直線構圖和放射線構圖等一系列以直線為主的構圖形式。

圖 3-7　平行線構圖

圖 3-8 垂直線構圖　繪畫：Toni Demuro

圖 3-9 放射線構圖

　　從圖 3-10 中可以清楚地看出每棟房子都處於一條直線上，顯得呆板。而在圖 3-11 中，雖然房子有了高矮變化，但是從整體上看它們大致還是處於一條水平線上，整幅畫面顯得中規中矩，沒有新意。圖 3-12 中，房子間的高矮距離和遠近大小進一步拉大，放置的位置使整幅畫面呈現出一條自然的弧線，大小疏密得當，平添了更多的觀賞趣味。

圖 3-10

圖 3-11

圖 3-12

● 曲線構圖

與水平線構圖相比，曲線構圖更具靈活性，可以最大限度地活躍畫面，不受太多拘束。對於喜歡無拘無束的畫師來說，這種構圖形式是最佳選擇。曲線構圖一般可分為環形構圖和 S 形構圖。

在 S 形構圖中，「S」本身就具有一種流動感，就像形容女性的 S 形身材一樣，它本身就有一種美感，使畫面更具延伸性。

2. 系列畫之間的構圖和聯繫

系列作品與單幅作品的區別在於，系列作品在繪畫過程中要考慮每幅畫之間的相互聯繫，在構圖上要避免重複，不僅要注意每一單張作品的構圖，更要注意多幅作品放在一起的整體構圖。

系列作品需要嘗試多種構圖形式，使畫面更豐富，同時要注意每幅畫之間的聯繫。在系列畫中，每幅都太滿會給人「堵」的感覺，而太空又會顯得單調、空洞，所以系列作品構圖時所需要的是充實畫面與簡單畫面的完美結合與互補，讓觀者好似在炎熱的夏天來一杯冰水一樣爽快與舒服。

在繪製系列作品時，要先在畫紙上起草整套作品中每一幅圖的構圖。這樣做既能避免重複構圖，又能清晰地揣摩每幅構圖之間的疏密、主次關係，便於我們把握作品的整體感覺。

環形構圖能夠很好地把觀者的視線歸攏集中到一個點上，能夠更為直觀地表現主體形象，即使主體周圍有其他畫面元素存在也不會被吸走過多的視線。

圖 3-13　環形構圖

在繪製構圖過程中，把主體形象放在 S 形曲線的開始端或最末端，能夠體現出 S 形曲線構圖最強烈的視覺效果。

圖 3-14　S 形曲線構圖

下面這套作品以環境為主題，描繪了一個小女孩為了自己的家園去冒險尋找希望的種子的故事。整套作品採用了曲線構圖、三分法構圖、水平線構圖、垂直線構圖等多種構圖形式，色調清新柔和，能引起觀者強烈的共鳴。

圖 3-15　系列插畫《涅槃》繪畫：宮艷傑（東北師範大學美術學院動畫系）

　　系列畫不僅要注意構圖的整體疏密，還要掌握整體色調的協調統一，一定要確定一個主色調來
貫通整體畫面。

圖 3-16　系列插畫《Hart》繪畫：於夢婷（東北師範大學美術學院動畫系）

小提示

1. 多看、多找、多畫。「看」是指多看一些優秀漫畫插畫作品的構圖，「找」是要找到適合自己作品的構圖形式，「畫」是把所找尋到的構圖形式重新定義，運用到自己的繪畫作品中。

2. 手中的畫本不只是用來畫畫的，隨時記錄靈感也是不錯的選擇。

知識點提煉

1. 基本構圖形式：三分法構圖、水平線構圖和曲線構圖。

2. 系列作品的構圖要避免出現重複構圖。

知識拓展

1. 攝影構圖書籍推薦：《攝影師之眼》，Michael Freeman 著

2. 優秀構圖插畫推薦：《被牽絆的屋子》

3. 透視學原理書籍推薦：《透視美術卷》，殷光宇編著，中國美術學院出版社，1999

4. 視覺心理學相關書籍推薦：《藝術效應與視覺心理——藝術視覺心理學》，王令中著，人民美術出版社，2011

第2課 構思表現畫面新意

一個合格的插畫師，不僅要有一雙勤勞的手，更要有一個新奇想法不斷湧現的機靈頭腦。對一幅作品來說，一個好的構思能夠賦予畫面靈魂。在有了對畫面構圖的基本瞭解之後，運用構圖的不同形式來展現內心深處的想法，讓別人可以透過畫面直接讀懂繪畫者的心思。因此，構圖與構思之間息息相關。

當你看到令你驚奇的插畫作品時，你會不會這樣問自己：「他的大腦該有多複雜，這樣有創意的畫面他是怎麼想出來的呢？」其實每個人的大腦都是一樣的，而優秀與一般的差別在於，優秀的畫師更善於觀察生活，搜集身邊的創意點，打破常規的思維定式，以富有創新的思維形式來組織畫面、表達情感。總而言之，好的構思就是要「捨舊換新」，這裡的「舊」指的是陳舊、老套而又習以為常的常規構思；「新」則代表了新意、創新、不同尋常。

構思即想像力，這種富含創造性的過程可以促成奇思妙想的視覺化。激發想像力是湧現想法的制勝法寶，優秀的創意想法都是從無數個構思中精心篩選出來的，擴展構思是我們首先要具備的能力。擴展構思的方法有很多，當確定了創作題材以後，我們可以列舉與創作題材相關的詞語來進行構思。

確定創作題材為「環境」，在紙的中心寫上主題詞語，然後以蜘蛛網的形式從中心逐步擴散以環境為中心所能聯想到的所有事物。完成這項工作後再從中挑選出最想要用畫面表現出來的詞語或事件。

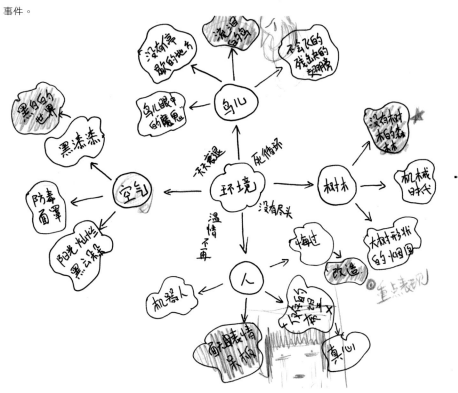

圖 3-17　創作題材的發散式拓展

在孕育構思的過程中，沒有好主意與壞主意之分，我們要做的就是將所有構思全盤皆收，再慢慢地對它們進行整合、提煉與解析，之後再賦予到作品之中。

那麼如何才能學會將創新思維方式運用到漫畫與插畫繪畫中去呢？其實訓練方法有很多，下面就依次做一下詳細講解。

1. 聯想的思維方式

聯想是指通過一件事情的發生而遷移到另一些事情上的思維方式，一般主要有自由聯想和對比聯想兩種。

● 自由聯想

　　也就是我們平時所說的發散式的思維方式，可以自由的不受約束的任意隨想。

　　例如，我們畫一個少女的頭髮時，如果打破常規運用自由聯想的思維方式，通過頭髮的髮絲聯想到波浪似的海洋，通過海洋又聯想到船，通過船又聯想到人等等。聯想的越多，越有利於思維的發散，越能夠有效地把自己從「常規」的泥潭裡拉出來，這樣也更利於畫面語言的豐富。

圖 3-18　正常狀態下的頭髮與發散思維後的頭髮

● 對比聯想

　　對所看到的、想要表達的情節或事物產生相反性質的聯想。

　　例如，我們平常所說的「凶殘的野獸」和「善良的天使」，在對比聯想中，我們可以把其兩者對立，我們完全可以畫出善良的怪獸和戴著假面的黑暗天使。當我們向著與事物原本固有的形態相反的方向想像時，就可以變換出完全不同的，能夠帶給人更多思考的新鮮事物。

圖 3-19　善良的怪獸與邪惡與假面天使

例如，以孩子的角度去畫畫，拋開我們固有的思維模式和顧慮，什麼都不要想，只是畫內心最想表達的東西。線條可以笨拙，形體可以概括，等等。這樣的練習可以幫助自己在繪畫中完全放鬆和釋放真正的自己，展現心中最真實的情感。

2. 多角度的思維方式

● 從不同的角度思考

　　這種方法可以讓我們看到事物的多面性，畫畫也是同樣的道理。換個角度去思考，可能會達到意想不到的效果。

● 逆向思維

　　即從相反的方向考慮問題。逆向思維方式能夠更有效地突出想要表達的思想和想要說的話，不僅畫面鮮明、突出，更有吸引力，而且更具說服力。

3. 注重靈感的思維方式

● 隨時記錄

　　靈感不是時時都有，要養成隨時記錄的習慣，將記錄下來的靈感運用到繪畫中去，這是創新思維的一個飛躍。有時在夢境中會發生各種奇怪又完全不可能發生的事或出現從來沒有見過的東西，這時就是靈感出現的最佳時期，當夢或靈感出現時，就要及時捕捉，並將其用畫筆在紙上變為可能。

● 異想天開

　　繪畫中敢於大膽的幻想就是創新的開始。繪畫者可以用畫筆創造出一個全新的世界，任何現實生活中不可能存在或發生的事物都可以在畫的世界中存在，因而創造性的想像力是一個制勝的法寶。同一事物，用不同的創意思維表現，會呈現出不同的畫面效果。學會靈活運用多種創意思維，能夠使畫面看起來更加豐富、新穎。

圖 3-20　以孩子的角度去繪畫

　　例如，按照正常的思維方式和生活經驗，雨應該在傘的上方；噴壺下面成長的應該是花朵，會下雨的傘和噴壺下長大的房子會給你眼前一亮的新鮮感。

圖 3-21　能下雨的雨傘和灌溉長大的房子

　　用圖畫的形式來記錄夢境，是一個不錯的方式。把自己夢境中的所見畫出來，或是把看到的好玩兒的、有趣的事情畫出來，亦或是把突發奇想的鬼點子畫出來，這樣既可以記錄靈感又可以鍛煉畫功，豈不兩全其美。

圖 3-22　記錄靈感的繪畫本

● 創意思維案例訓練——人和鳥

以人與鳥的組合為例，正常狀態下人在地上走，鳥在天上飛，按照以上我們講到的幾種思維方式，可以變幻出多種人與鳥的奇特的、巧妙的組合畫面。

圖 3-23 不同構思的畫面

1. 正常狀態下，人與鳥之間的關係是：人在陸地上行走，鳥在天空中飛，而且他們之間的大小比例關係遵循正常的自然生態法則。這樣的畫面看起來構思陳舊，缺乏新意。

2. 通過運用對比聯想與逆向思維方式，我們可以把人與鳥的比例關係互換，使畫面產生強烈的對比，也更為深刻地表現了畫面中鳥兒想要保護主人的強烈慾望。

3. 通過運用多角度的思維方式，我們可以站在鳥兒的立場來思考，主人的過度保護致使鳥兒失去了本該有的自由，因此直接把人幻化成了鳥籠，而籠中停著一隻悲傷的鳥。「過度保護等同於傷害」這一寓意表現得淋漓盡致。

4. 充分活躍大腦，運用發散思維和異想天開的思維方式，把人的頭髮編織成鳥窩，來表現人與鳥兒和諧共處的美好願望，既富有創新又寓意深刻。

小提示

腦袋空空是不會有好的構思蹦出來的，日常的積累與總結能夠很好地幫助自己豐富頭腦，其中，找對方法是關鍵。既然走上了繪畫之路，那麼就要時刻保持身、心、腦的高速運轉，對身邊的事物始終充滿激情和好奇心。

知識點提煉

1. 構思賦予畫面生命。
2. 創意的想法是從無數個構思中精心篩選出來的。
3. 時刻記錄靈感，儲備創意構思。

知識拓展

相關書籍推薦：《創意日誌——激發靈感的 365 個練習》，偌‧斯凱林著，上海人民美術出版社出版，2012

第3課 造型體現畫面美感

在解決了畫面構圖與構思問題後，我們即將要把想法落實於畫面上，在落筆繪製之前還應該注意一個重要的環節——造型。造型設定決定了畫面的風格，體現著畫面的美感，造型與構圖、構思，對一幅畫面的構成而言是缺一不可的基本要素。插畫的造型主要包括人物造型與場景造型，在一幅畫面或多幅畫面中，統一的人物造型和場景造型對於體現畫面美感來說非常重要，兩者在繪畫中都可以進行有創意的誇張和變形，以取得更具美感的畫面效果。見圖3-24

人物造型是插畫中最重要的繪製部分，人物造型在很大程度上決定了畫面的美感，確定一幅畫面所要表達的內容後，就要根據內容進行人物造型創作。在創作時，人物的造型要符合所繪製的主題和風格，做到造型上「有理可依」，切忌無根據的隨意創作。

1. 人物造型

● 歐美風

歐美人物造型特點是注重人體結構的刻畫，突出表現男性與女性的身體特點，常以結實的硬漢與身材凹凸有致的女性作為造型素材。

圖 3-24 各式各樣的插畫造型

由於繪畫重點放在刻畫人體結構的精準度上，就形成了造型上硬朗的體塊感，相對於其他國家的人物造型而言，歐美造型更具辨識度。

圖 3-25 歐美人物造型設定

● 中國風

中國插畫的造型風格溫婉細膩，其中旗袍作為中國女性的代表服飾，經常被繪畫者繪製於畫面之中。

這套作品是以旗袍為主題的人物造型，分別繪製了名媛、小姐、貴婦、交際花四種穿著不同旗袍的女性。在統一的旗袍造型基礎上，對眼睛、頭髮、服裝花紋等根據性格和身份的不同進行了分別設定。上身比例的縮短與腿部比例的拉長體現了古典美中的纖細美，這樣的造型提升了整個畫面的視平線高度。

圖 3-26 旗袍人物造型　繪畫：李萌

● 日韓風

日韓插畫人物造型唯美，通常男女主人公都是九頭身的帥哥和美女。

例如日本插畫師 Falcoon 的格鬥人物系列造型，強調肌肉感充實的人體比例設定以及呈現大角度的動作設計，為這套人物增加了格鬥遊戲的趣味性。不同於歐美人物在造型設定中堅實的肌肉感，Falcoon 的整體人物設定中肌肉的繪製都比較圓滑，產生的是飽和感，這種「軟」、「硬」結合的繪製方法，讓整體造型張弛有度，靈活生動。

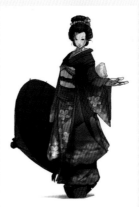

圖 3-27 格鬥人物造型　繪製：Falcoon

這套以人物造型為主的系列插畫《萌動的段落》中，人物造型採用了極度誇張的表現手法，把人物的臉部拉長直至完全佔據了從脖子到腰部的全部位置，所呈現出的是一個除了頭就是腿的奇怪有趣又富有創意的人物形象。

● **誇張風**

　　誇張手法是繪製插畫常用的造型方法之一，指的是對角色及背景的造型和色調等繪畫元素進行變形處理，以達到特定的視覺效果。見圖（3-28）

圖 3-28 《萌動的段落》繪畫：李亞靜

● **美型風**

　　美型風人物造型深受少男少女的喜愛，在設定此類人物造型時，首先要有較強的繪畫功底，這樣才能很好地掌握人體比列，即使進行誇張和變形，也不會造成骨骼上的錯位感；繪製面部時，可以適當對人物五官進行調整。見圖（3-29）

這幾幅作品在人物造型上採用了半寫實的繪製方式，在遵循基本人體結構的基礎上進行了創新，人物五官和服飾的刻畫極富美感。

圖 3-29 《風夢》繪畫：申佳麗

● **奇幻風**

　　這類造型充滿奇思妙想，幽默可愛。包括植物、動物、精靈、怪獸等各種有生命的個體。見圖（3-30、3-31）

　　Alberto 的插畫有著很強的個人風格，他比較喜歡畫一些可愛的小怪物。圓滑的曲線很好地概括了角色的形體結構，誇張和略帶小幽默的繪製手法給人物增添了更多的趣味性。

圖 3-30　誇張有趣的造型　繪畫：Alberto

打破常規，嘗試新的繪製手法，可能會呈現出意想不到的特殊效果。美國插畫師 Andrea 擅長把自己拿手的多媒體版畫運用到插畫作品中。她的作品明亮大膽和充滿想像力，呈現給觀者的是一種另類的，充滿新奇想法的獨特畫面。

圖 3-31 誇張有趣的造型　繪畫：Andrea

2. 場景造型

　　場景造型是指畫面上除了人物造型外的其他造型，場景造型起到襯托人物造型，控制規劃整體畫面的作用。場景造型設計要遵循最基本的透視、構圖等原則，還要根據人物的造型繪製相應的道具、飾物等。

圖 3-32 不同的場景造型

韓國插畫師 Doldabang 這套作品在場景設計上採用了流線型的設計方式,整個場景感覺像是白雲一樣流暢。場景與人物造型手法統一和諧,使整套作品優美生動。在場景的造型上,Doldabang 多運用方塊形的物體表現畫面體塊關係,加上彎曲線條的配合,使整個畫面充滿了跳躍的生命力。

圖 3-33 場景造型 繪畫:Doldabang(韓國)

這幅作品是《天國精靈》的系列插畫,畫面色彩柔美神秘,層次感分明。場景造型為了配合精靈人物造型,在繪製時運用了大量直線和曲線的造型手法,與人物的造型相呼應。暖黃色烘托了畫面氣氛,突出了畫面主題。

圖 3-34 《天國精靈》 繪畫:宋蘭

在繪畫的世界中，海洋也不一定都是藍色的，下面這組作品就是運用黑白線條表現對海洋的暢想。作品在場景造型的繪製上，採用弧線繪製、重疊的裝飾性花紋以及黑色色塊等系列手法，讓「無色」的線擁有了豐富的「色彩」感。

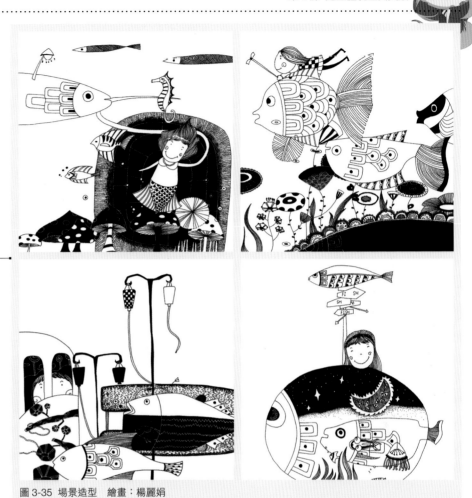

圖 3-35 場景造型　繪畫：楊麗娟

小提示

造型對於畫面美感的塑造非常重要，在進行人物與場景造型前，要先根據畫面的構思內容進行造型的創作。

在進行造型訓練時，嘗試摒棄以往的繪畫形式，不讓人物來控制形體，而是在特定的形體造型中塑造人物，例如：擁有柔和線條的長形茄子、矮胖的洋蔥、「張牙舞爪」的火龍果等，在它們原有的外形輪廓中塑造不同的人物形象，可能會有意想不到的收穫。

知識點提煉

1. 造型在畫面中的重要性。

2. 造型要根據繪畫主題與構思做到「有理可依」。

3. 場景造型的繪製手法是以主體人物造型為創作依據的。

知識拓展

1. 優秀人物造型作品推薦：泰國插畫師 Sinad Jaruartjanapat 的作品、英國插畫師 Russ Mills 的作品。

2. 優秀場景造型作品推薦：波蘭插畫師 Silesti 的作品、澳大利亞插畫師 Teodoru Badiu 的作品、日本插畫師 Almacan 的作品。

單元總結

畫面的靈魂就是「巧妙的構思＋完美的構圖＋新意的造型」。構思賦予畫面更多的故事和生命，而構圖賦予了畫面活力，構圖與人物造型又充分展現出了畫面的構思，它們三者之間是相輔相成的親密關係。

單元互動

1. 通過以上課程的學習後，運用這些構圖原理自己動手繪製一張或幾張新作品，之後與自己以往的繪畫作品相比較，找到之前自己在構圖組織方面有哪些不足。要牢記，在以後的作品中避免出現相同的錯誤。

2. 找一張你認為造型不完美的作品，在原作主體形象的基礎上重新畫一張表現更好的作品。

Chapter 4

清新優雅的漫畫技法

第1課 少女漫畫技法

漫畫的世界豐富多彩，漫畫作品有的熱情奔放、有的詼諧幽默，也有的甜美可愛，繽紛各異的漫畫作品究竟是如何繪製出來的？下面就讓我們進入漫畫技法的學習中，走進漫畫的奇幻世界。

1. 少女頭部畫法

剛開始學習人體的基本結構時，最先接觸的就是人物頭部的繪畫。這裡我們從「三庭五眼」這些基本知識開始學起。教學中循序漸進的過程提醒我們，在人體結構繪製中，頭部繪製的重要性和複雜性；畫了這麼多年的素描頭像，相信大家對頭部基本結構和明暗關係也有了更深的瞭解，讓我們帶著這些已經掌握的知識進入漫畫領域去看看漫畫人物的頭部該如何繪製。

在現實生活中我們所說的「三庭」，指的是從額頭髮際線到眉間、眉間到鼻底、鼻底到下巴的三個距離相等；「五眼」指的是從髮際線到眼尾、眼尾到眼角、兩個眼睛之間的距離、另一隻眼角到眼尾、眼尾到髮際線這五個位置的距離相同。那麼在漫畫的繪製中，根據創作和藝術的需要，我們壓縮了現實中頭像繪製的比例，例如我們誇張了眼睛的大小，縮短了鼻底與下巴的距離，這些變形誇張手法都成了繪製時重要的藝術手段。在繪製少女漫畫的頭部時，我們要注意以下幾點。

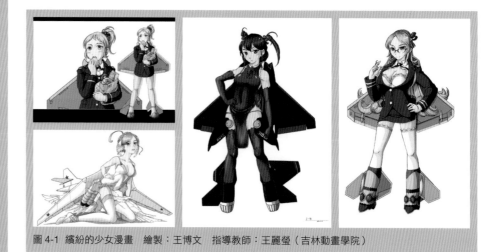

圖 4-1　繽紛的少女漫畫　繪製：王博文　指導教師：王麗瑩（吉林動畫學院）

- 漫畫中的頭部比例小於現實比例，採用這種繪製技法可以突出女性的嬌小玲瓏。

- 少女漫畫中頭部的「三庭五眼」在進行誇張變形時，通常會壓縮眉間與鼻底、鼻底與下顎的距離，誇張眼部的特寫，這樣做可以提升漫畫中女性的氣質，也就是通常所說的「美型」。

- 少女漫畫在處理額頭時，多將其繪製得飽滿圓滑，飽滿的額頭加上被放大的眼睛可以讓整體的頭部輪廓看起來更具生動之美。

- 掌握了以上這三點繪製少女漫畫頭部的基本知識後，我們就邁出了從寫實繪畫到漫畫繪畫的第一步。

- **頭部正面的繪畫要點**

把頭部的形狀歸納為橢圓形，脖子為圓柱形，在基礎幾何圖形基礎上，繪製出頭部的中線、眉線和鼻底線，一個頭部的正面輪廓就描繪出來了。

繪製正面的頭部，我們要注意在中線劃分幾何形時，保證兩邊比例的對等；中線與眉線、鼻底線三者之間的垂直水平關係，不要因為有了一定的繪畫基礎，就草草地繪製幾何形體和中線，導致繪製中出現不必要的錯誤，還要重新返工。所有精巧的細節，都是下足了「笨功夫」才能精確表現出來的。

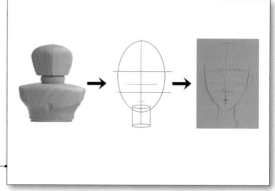

圖 4-2　頭部的正面圖

● 頭部正側面的繪畫要點

正側面繪製時較難掌握的是五官與耳朵的位置，如果不細心地確定位置，耳朵很容易「長歪」。

正側面頭部是圓形和錐形的組合，在少女漫畫中，為了讓正側面的臉部不顯得過長，可以拉伸額頭與眉間的長度，並縮短眉間與鼻底、鼻底與下巴的距離。在確定好側臉的比例後，通過眉線和鼻底線的兩點透視關係確定出耳朵的位置，這樣畫出來的耳朵就「長」回了原位。

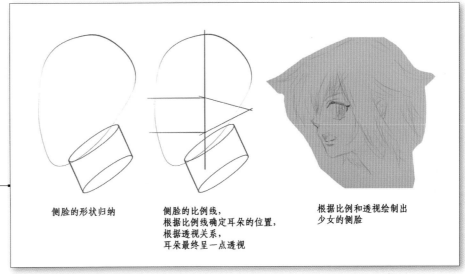

側臉的形狀歸納

側脸的比例线，
根据比例线确定耳朵的位置，
根据透视关系，
耳朵最终呈一点透视

根据比例和透视绘制出
少女的侧脸

圖 4-3 頭部的側面圖

● 頭部 3/4 面的繪畫要點

在繪製頭部 3/4 面時，要注意頭顱的比例大小。在繪製這種角度時，我們最容易犯將頭顱比例畫得過大的錯誤。

想要很好地克服這個錯誤，需要我們在繪製時，時刻找尋比例線和結構，通過不斷地計算繪製，3/4 面頭部就不會出現頭顱過大的情況。

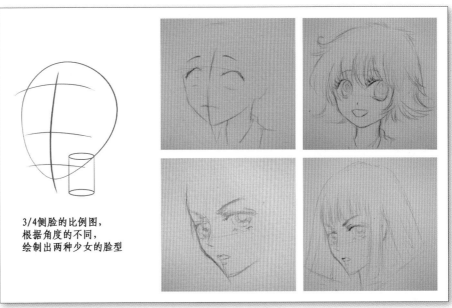

3/4側脸的比例图，
根据角度的不同，
绘制出两种少女的脸型

圖 4-4 頭部的 3/4 面

● 頭部的繪製步驟

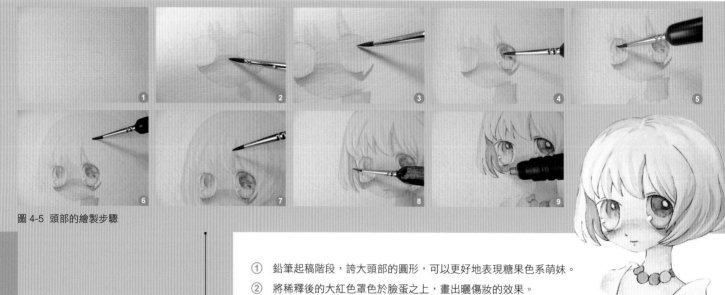

圖 4-5 頭部的繪製步驟

① 鉛筆起稿階段，誇大頭部的圓形，可以更好地表現糖果色系萌妹。

② 將稀釋後的大紅色罩色於臉蛋之上，畫出曬傷妝的效果。

③ 用草綠色與中黃色的混合色，繪製出眼球的大體位置，預留出眼白。

④ 等待眼睛部分第一遍顏色乾透後，進行第二遍罩色。

⑤ 用同樣的方法繪製出左邊的眼睛，此時注意右眼球紙張的乾濕程度，避免手蹭髒畫面。

⑥ 將草綠色與檸檬黃色混色，並用水稀釋，填塗頭髮部分。

⑦ 採用乾畫法繪製頭髮處的明暗關係。

⑧ 進行畫面整體明暗關係的調整。

⑨ 用針管筆勾勒需要確定的輪廓線。

⑩ 少女頭部繪製完成。

2. 眼神的表現

少女百媚千嬌的性格特點注定了其眼神的豐富變化，在繪製女性眼睛時，要注意眼影和眼妝對於女性氣質的影響。

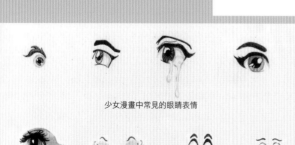

少女漫畫中常見的眼睛表情

帶有眼妝的眼睛　　誇張的表情

圖 4-6 少女的神情變化　繪製：田園

● 眼神的繪製步驟

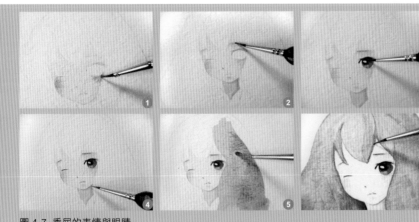

圖 4-7 委屈的表情與眼睛

① 用大紅色做皮膚的過渡色，繪製紅臉蛋兒。

② 等待臉部皮膚第一遍顏色乾透後，用稀釋後的大紅色描繪臉部明暗關係。

③ 用畫筆蘸取赭石色與大紅色的混色，採用乾畫法繪製眼球。

④ 處理好頸部與臉部交界處的明暗關係。

⑤ 將赭石色與土黃色混色，採用濕畫法繪製頭部顏色。

⑥ 用大紅色作為配色描繪頭髮的層次關係。

⑦ 委屈的表情與眼睛繪製完成。

3. 髮型的繪製

　　在繪製頭髮時，我們要將頭髮歸納為幾個大塊的形體，不可能將每一縷髮絲都詳細的描繪出來，歸納後的頭髮經過不同層次的疊加，可以更好地表現出頭髮的立體感。

　　以瀏海為例，紅框中的這一組頭髮覆蓋了黑框中的下一組頭髮，採用成大塊體積的方法繪製頭髮，在漫畫中可以更好的表現出頭髮的層次關係。

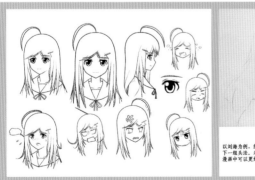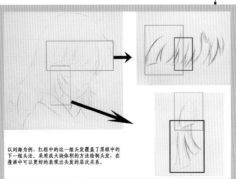

圖 4-8 髮型的繪製　　繪畫：孫連坤（吉林動畫學院）

● 髮型的繪製方法

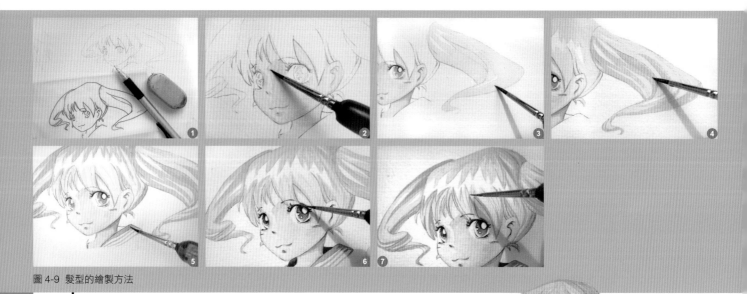

圖 4-9　髮型的繪製方法

① 為了線稿的乾淨，可以用硫酸紙將畫稿透在另一張水彩紙上。

② 用稀釋後的大紅色繪製臉部的明暗陰影關係。

③ 用畫筆蘸取中黃色，平鋪頭髮顏色，注意高光處留白。

④ 用中黃色與橘黃色的混色繪製頭髮的陰影處。

⑤ 稀釋後的酞青藍色最適合海軍服的顏色。

⑥ 採用乾畫法，繪製眼睛的明暗關係。

⑦ 同樣採用乾畫法，整體調整頭髮的層次關係。

⑧ 少女漫畫完成稿。

● 少女髮型漫畫作品

圖 4-10　不同髮型的少女漫畫　繪製：方娜（吉林動畫學院）

圖 4-11 少女漫畫　繪製：李萌

圖 4-12 少女漫畫　繪製：劉烊（吉林動畫學院）

小提示

本章介紹了少女漫畫頭部的繪製方法。在繪製時，除了要掌握相應的繪製技法外，勤加練習才是成功的前提。繪製時如果找不對基本形狀，可以自己擺出一些具有難度的角度，並拍攝下來，便於參考和臨摹。

知識拓展

少女漫畫技法書推薦：《超級漫畫——美少女素描技法》，人民郵電出版社

《漫畫素描技法美少女》，科學出版社

《通往漫畫家之路——萌少女繪製技法》，化學工業出版社

少女漫畫作家推薦：種樹有菜、仲村佳樹、高田明美、高橋留美子

知識點提煉

1. 掌握從寫實繪製手法到漫畫繪製手法的轉變。

2. 在繪畫頭部時，需注意頭部結構。練就紮實的基本功非常重要，不要因為畫不好就停止練習。

第 2 課 少男漫畫技法

學習了少女漫畫技法，這一課我們開始進入少男漫畫的技法學習階段，跟少女漫畫的可愛溫馨相比較，少男漫畫表現的更多的是充滿了熱情、無限的青春活力以及不斷為夢想奮鬥的決心等等。

1. 少男頭部畫法

● 眼睛的畫法

圓眼：圓眼多為處於幼年階段時經常使用的眼形，圓眼符合少男年齡的特點，能將少年懵懂的心理狀態通過眼睛表現出來。在繪製圓眼時，要注意與少女漫畫圓眼的區別，少男漫畫中多為橢圓形的圓眼。

方眼：方形的眼睛多用於正派人物和錚錚硬漢等人物形象上，方眼代表剛正不阿、正直勇敢的形象氣質；我們在繪製方眼時要注意眼睛的形狀相對圓眼要稍具稜角感，但切忌過於注重稜角的刻畫，而忽略了眼睛本身偏向圓形的形態。

長眼：長形的眼睛加吊眼梢可以暗示人物的聰明機智，也可以暗示人物形象的陰險毒辣。在繪製長眼時，我們用平和的眼梢表示聰明機智的人物，用吊眼梢加深形象的狠毒，再加以眉毛的收緊與放鬆，就能活靈活現地描繪出人物的神態。

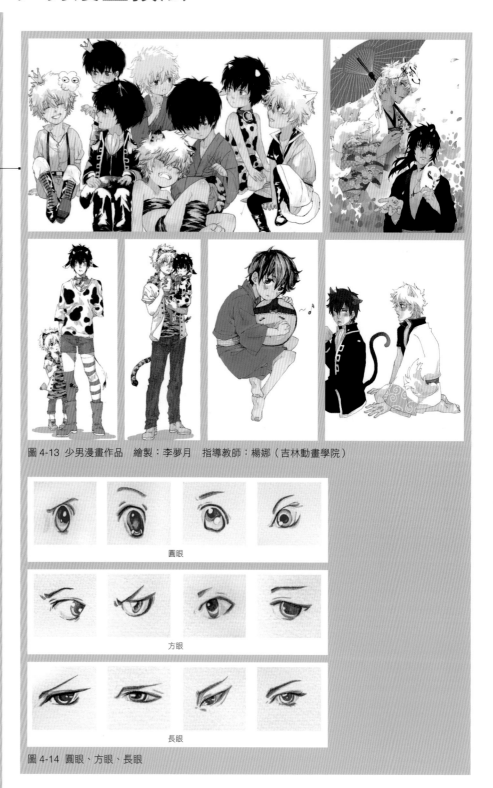

圖 4-13 少男漫畫作品　繪製：李夢月　指導教師：楊娜（吉林動畫學院）

圓眼

方眼

長眼

圖 4-14 圓眼、方眼、長眼

● 少男眼睛與臉部的畫法 1

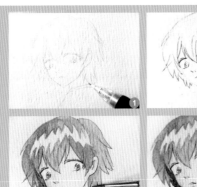 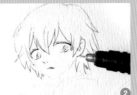 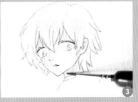 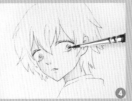

 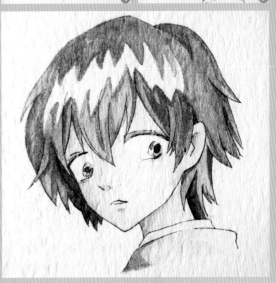

圖 4-15 少男眼睛與臉部的畫法 1　繪製：李萌

① 用鉛筆起稿。

② 針管筆描繪出確定的線稿。

③ 在清理乾淨的線稿上，用大紅色與橘黃色的混色，繪製第一層皮膚顏色。

④ 將酞青藍色與黑色混色，繪製眼球顏色。

⑤ 用同樣的顏色對頭髮進行第一遍罩色，注意留出高光部分。

⑥ 頭髮的第一遍罩色完成。

⑦ 等待第一遍顏色乾透後，調和酞青藍色與黑色，注意增加黑顏色的比例，採用乾畫法，罩第二遍顏色。

⑧ 用酞青藍色與天藍色的混色，繪製出衣領處的明暗關係。

● 少男眼睛與臉部的畫法 2

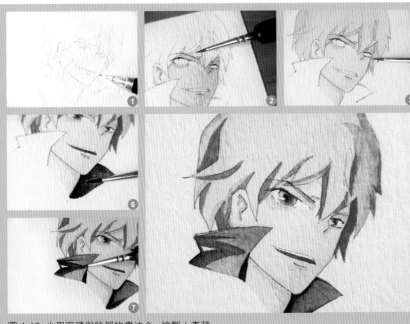

① 鉛筆確定線稿。

② 臉部的顏色用橘黃色與中黃色的混色，在臉部輪廓處加適當紅色。

③ 調和赭石色與土黃色填塗頭髮顏色。

④ 等待頭髮第一遍顏色半乾時，用畫筆蘸取赭石色交代頭髮的明暗。

⑤ 用濕畫法繪製眼睛，注意眼睛高光處的留白。

⑥ 將普藍色與黑色調和繪製衣領。

⑦ 處理衣領處的明暗關係，對畫面進行最後的調整。

圖 4-16 少男眼睛與臉部的畫法 2　繪製：李萌

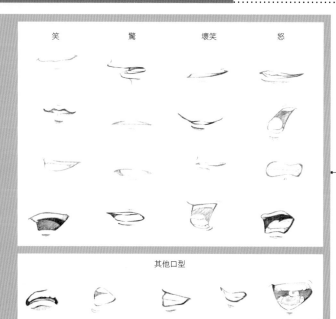

圖 4-17 少男漫畫中的口型　繪製：李萌

2. 漫畫表情與動作畫法

　　在漫畫中，我們還經常見到許許多多極為誇張的表情表現，往往只通過眼睛形態的變化就能將人物的心理狀態刻畫得入木三分。

● **少男漫畫中的口型**

　　五官中表現神態的除了眼睛還有口型，恰到好處的眼神刻畫加上相對應的口型，就能將面部神態表現得淋漓盡致。

　　少男漫畫中，男性的口型所表現的力度很大，尤其是大笑、憤怒時的口型更加誇張，下面我們就來看一下少男漫畫中不同的口型所表達的人物情緒。

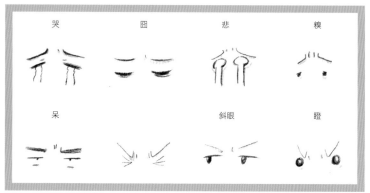

圖 4-18 眼睛的不同形態　繪製：李萌

● **漫畫表情與動作的繪製步驟**

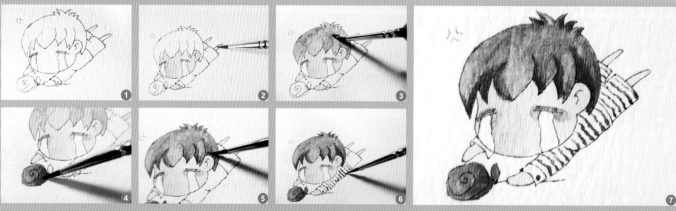

圖 4-19 漫畫表情與動作的繪製步驟　繪製：李萌

① 用針管筆確定線稿。

② 稀釋大紅色繪製皮膚。

③ 將赭石色與大紅色的混色填塗於頭髮之上。

④ 用大紅色與橘紅色的混色繪製玫瑰花。

⑤ 繪製玫瑰花後，頭髮處的紙張已經乾透，此時用畫筆蘸取赭石色，繪製頭髮的前後關係。

⑥ 採用線畫法，畫出衣服上的紋路。

⑦ 畫筆蘸取普藍色，同樣採用線畫法，將褲子上的紋路繪製完成。

● 整體少男漫畫繪製步驟

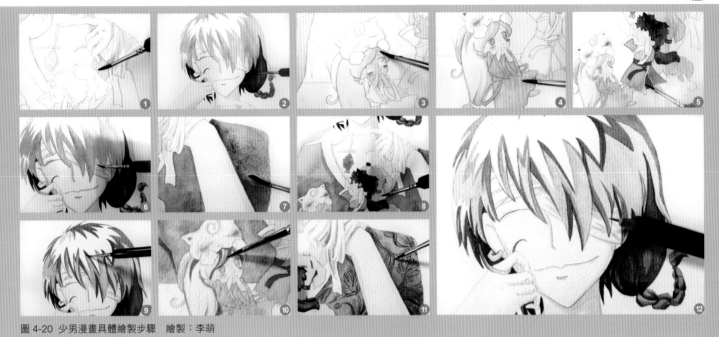

圖 4-20 少男漫畫具體繪製步驟　繪製：李萌

① 在繪製好的線稿上，用稀釋後的大紅色繪製皮膚顏色。

② 調和赭石色與大紅色的混色，繪製頭髮層次的前後關係。

③ 稀釋普藍色與熟褐色，將貓女頭髮的顏色和眼睛填塗出來。

④ 玫瑰紅色的裙子與貓女頭頂的貓相呼應。

⑤ 狗身上的衣服與頭頂的裝飾同樣用土黃色與赭石色的混色填塗。

⑥ 稀釋群青色，將繃帶的明暗關係表現出來，注意不要碰到已繪製好的頭髮顏色，造成混色。

⑦ 採用濕畫法繪製衣服，此時我們用酞青藍色、紫羅蘭色與赭石色的混色繪製。

⑧ 用淺酞青藍色繪製衣領。

⑨ 用畫筆蘸取大紅色與赭石色的混色繪製頭髮的層次關係。

⑩ 用普藍色與赭石色的混色刻畫貓女頭髮及細節。

⑪ 用畫筆蘸取紫羅蘭色與普藍色的混色，採用乾畫法繪製服飾上的花紋。

⑫ 在填塗完顏色後，用針管筆調整整體層次關係，繪製完成。

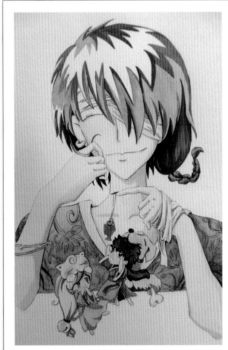

後期調整前　　　　　　　　　　　後期調整後

圖 4-21 後期調整後的少男漫畫完成稿　繪製：李萌

第 3 課　四格漫畫技法

通過四幅畫面來表現一個小故事或小主題的開始、發展、高潮和結尾的漫畫形式，稱作四格漫畫。四格漫畫作為早期的漫畫表現形式，現已發展為六格、八格甚至多格漫畫。但在各漫畫形式中，用最少的篇幅表達一個完整的故事，四格漫畫一直是獨具魅力的。

《我 XX》是一套系列四格漫畫，《我 XX 之煎帶魚》是其中的一套。這套四格漫畫，是一個有關親情和生活的主題故事。在繪製此類主題漫畫時，我們只需細心留意收集生活中有趣或感人的細節，並將這些細節用質樸的方式表現在畫面上，就能形成一個很好的生活類四格漫畫系列作品。

1. 四格漫畫構思步驟

● 人物造型設定

《我 XX 之煎帶魚》的劇本內容是生活中與家人發生的故事，那麼人物的造型就要以家人為原型，抓住親人的特點進行適當變形與誇張，再將人物繪製出來，就可以很好地契合主題內容。例如：我姥姥是一個體形偏胖，個頭不高的老年人，在進行人物造型時，壓縮了姥姥的身高，將上半身比例與下半身比例設定為同等的比例長度，這樣可以凸顯造型的圓潤感；我姥爺的體形則與姥姥相反，姥爺是瘦高的身材，在進行形象設定時，可以拉伸姥爺的臉部長度，誇張其瘦長的身形，以反襯姥姥的圓胖。

● 劇本中的「起」「承」「轉」「合」

起：即「開始」。《我 XX 之煎帶魚》這一故事的開始是有一天姥姥做了一頓簡單的家常菜——煎帶魚。

圖 4-22　起

承：即故事的「承接和發展」。一家人一起吃飯，突出表現「我」對煎帶魚這道菜的喜愛。在畫面背景的繪製上，添加了太陽光的繪製，通過漫畫誇張的藝術表現手法，突出了「我」在吃帶魚時愉悅的心情。

圖 4-23　承

轉：故事的「高潮」。到了晚飯時間，「我」忙於書桌前，姥姥、姥爺並沒有打擾，在門外悄悄吃完了晚飯。

圖 4-24　轉

合：故事的「結尾」。等「我」完成了手頭的事情，出房間準備吃飯時，看到了碗裡有姥姥、姥爺留下的中午他們沒捨得吃的兩塊煎帶魚。

圖 4-25　合

　　一個看似簡單、卻包含濃濃親情主題的四格故事就構思完成了。從畫面上看是一個普普通通的生活細節，但是在繪製中，通過漫畫誇張的手法表現後，就能更好地體現出故事中親情溫馨的「味道」。經過以上幾個環節，整個四格漫畫前期的構思就結束了。下面我們進入四格漫畫的繪製階段。

2. 四格漫畫繪製步驟

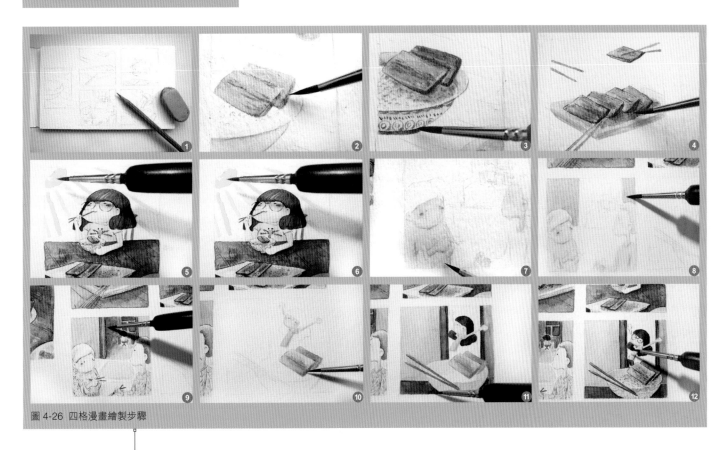

圖 4-26 四格漫畫繪製步驟

① 鉛筆起稿階段，注意起稿後用橡皮擦除多餘鉛筆痕跡，保持畫面乾淨。

② 採用赭石色和稀釋黑色後呈淺灰色的混色繪製帶魚的體塊感。

③ 用乾畫法繪製出碗上的花紋。

④ 將四塊帶魚之間的層次關係表現出來，注意前後關係。

⑤ 用中黃色繪製出衣服顏色與後面的陽光，襯托出「我」吃到帶魚時的好心情。

⑥ 陽光在人物的後面，我們用中黃色加上淡淡的草綠，降低明度。

⑦ 用天藍色與紫羅蘭的混色表現「姥姥」衣服的顏色關係。

⑧ 用畫筆蘸取土黃色和褐色的混色，繪製牆面。

⑨ 用褐色和黑色的混色，繪製屋裡的顏色，表現外面的天已經黑透了。

⑩ 採用和第二步同樣的方法繪製出碗裡的帶魚。

⑪ 將大紅色與赭石色混色填塗桌面，表現出實木的厚重感。

⑫ 進行畫面最後效果的調整。

知識點提煉

1. 明確劇本的創作。
2. 將概括後的劇本內容逐一表現於四幅畫面之中。

知識拓展

我們在學習四格漫畫之初，可以借鑒其他四格漫畫的繪畫方式，借用已經成型的人物造型，先進行臨摹，在掌握了一定的四格漫畫構思方法和技法後，再進行劇本的創作、人物的塑造。循序漸進的學習過程會幫助你提高四格漫畫的創作能力。

單元總結

本單元我們學習了清新優雅的漫畫技法，走進了漫畫的世界。日本漫畫通過形式和內容的不斷創新，給讀者帶來了視覺享受；以表現英雄主義為主的歐美漫畫也正在逐漸改變著形式；中國漫畫在歐美、日韓漫畫的基礎上又融入了生活情節、懸疑、魔幻、民族特色等豐富的創作元素，形成了具有鮮明民族特色的中國漫畫。

單元互動

1. 以《我 XX 之宿舍》為創作題材構思創作一套系列四格漫畫作品。
2. 以《我 XX 之男友》為創作題材構思創作一套系列四格漫畫作品。
3. 以《我 XX 之老爸老媽》為創作題材構思創作一套系列四格漫畫作品。
4. 以《我 XX 之搞笑老師》為創作題材構思創作一套系列四格漫畫作品。

● 《我 XX 之煎帶魚》完成稿

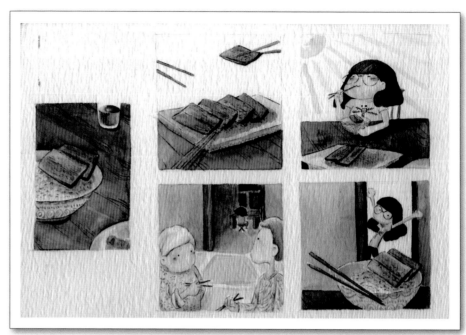

圖 4-27 《我 XX 之煎帶魚》完成稿

● 同系列作品《我 XX 之我姥姥》

圖 4-28 同系列作品《我 XX 之我姥姥》

Chapter 5
靈動和自由的插畫技法

第 1 課　乾畫法俐落大氣

經過前幾單元的學習，相信大家對插畫繪製的前期過程一定有了初步瞭解，現在我們就開始進入到插畫繪製的技法階段。插畫繪製的技法多種多樣，運用各種技法繪製出來的畫面會產生不同的效果。本單元講解的乾畫法、濕畫法與點線面綜合運用畫法，是繪製插畫時最常用、繪製效果較好的三種方法。

首先，我們來講解第一種繪製方法——乾畫法。

本單元講解的乾畫法不僅僅表現在等待畫面顏色乾透後的進一步堆疊顏色，而且還會強調繪畫時畫筆的含水量、顏色純度等因素對畫面效果的影響。

當畫筆中顏色含水量較少時，繪製於畫紙上的筆觸就會顯得絲絲分明，在繪製不同的物品和對像時，根據畫筆中顏色含水量比例的不同，所採用的繪畫方式也不同。乾畫法可用於繪製任何物品和對象，其特點是畫面效果看起來厚重、整潔、俐落。

1. 小道具的畫法

道具用來襯托畫面的主體物，與主體物所佔的比例相比，道具再微小不過了。但是往往細節的處理決定畫面整體效果的好壞，因此對道具的細心刻畫不可忽視。

濕畫法的大面積填塗並不適合畫面中僅佔微小面積的道具。與濕畫法在道具的刻畫上相比，乾畫法可以更好地控制整個畫面，把道具的「細」、「微」、「精」表現得淋漓盡致。在繪製時注意畫筆中的含水量，使水量要相對少一些，但也不要因為過度的控制水量，造成畫面顏色出現乾枯的「倒刺感」。

女性在日常生活中的裝飾道具較多，如戒指、胸針、手機鏈等都是最常見的。在繪製女士使用的道具時，注意用色的鮮艷以及花紋款式的多樣性，利用這些飾品的特點突出表現女性百媚千嬌的魅力。

● 戒指的畫法

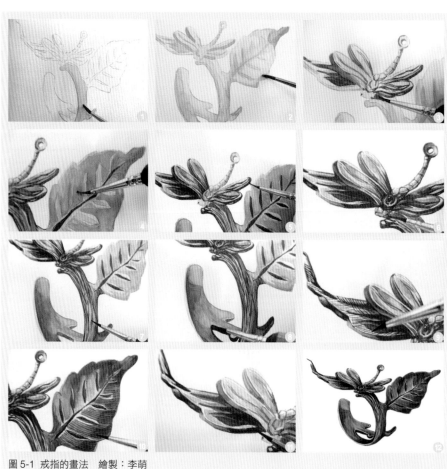

圖 5-1 戒指的畫法　繪製：李萌

① 將調好的淡赭石色平鋪於線稿之上。

② 等待第一層顏色乾透後進行第二遍罩色，描繪出戒指的陰影區域。

③ 此時注意減少畫筆中的含水量，用含水量較少的畫筆繼續勾勒陰影處。

④ 根據樹葉的走勢和生長脈絡畫出葉子層次感。

⑤ 進一步刻畫細節。

⑥ 用乾畫法繪製蜻蜓的頭部和眼睛，注意控制顏色的明暗，讓細節處更有立體感。

⑦ 下筆時注意筆鋒要乾淨俐落，不要反覆回筆塗抹，循序漸進地繪製戒指上的紋路。

⑧ 加深明暗關係的刻畫。

⑨ 用畫筆蘸取含水量較少的赭石與黑色的混色，採用乾畫法，繪製花紋。

⑩ 將葉子上的脈絡走勢一筆一筆地繪製出來。

⑪ 整理階段，調整畫面整體顏色效果，調整陰影處的明暗關係，使畫面效果更顯立體。

⑫ 戒指繪製完成。

● **手機鏈的畫法**

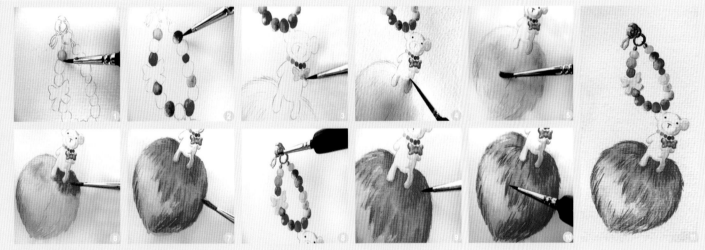

圖 5-2 手機鏈的畫法　繪製：李萌

① 用淡綠色作為過渡色與中黃色重疊，將第一顆小珠子填塗完成。

② 採用隔斷的方式繪製其他顏色的小珠子，是為了防止顏色未乾造成混色、染色現象。

③ 繪製小熊上的蝴蝶結。

④ 將小熊的明暗關係繪製出來。

⑤ 平鋪毛球底色時增加畫筆含水量，以免造成畫面效果的乾枯感、滯留感。

⑥ 第一遍顏色乾透到百分之六十時，進行第二遍罩色。

⑦ 第三遍的罩色為了進一步勾畫出畫面的明暗關係。

⑧ 採用乾畫法，將細節處的明暗對比勾畫出來。

⑨ 用小號的水彩畫筆描繪出毛球上的毛絨感，要慢慢細心地勾畫。

⑩ 刻畫毛球上的絨毛。

⑪ 手機鏈繪製完成。

● 貝殼的畫法

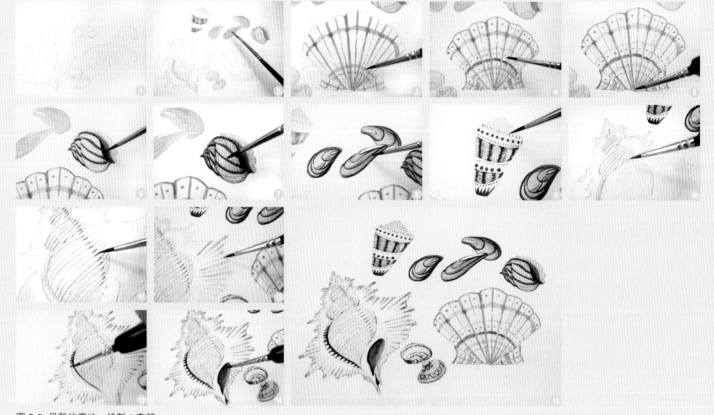

圖 5-3 貝殼的畫法　繪製：李萌

① 用鉛筆繪製出貝殼形狀的草稿。

② 用中號水彩筆蘸取貝殼的基本顏色將第一遍顏色繪製在草稿上。

③ 等待第一遍顏色乾透後，採用乾畫法，用橄欖綠色與群青色的混色刻畫出第一枚貝殼的明暗關係過度與基礎花紋。

④ 調和土黃色與赭石色，用小號水彩筆將貝殼上的裝飾點繪製出來。

⑤ 在進行了第二遍與第三遍的罩色後，讓畫筆蘸取赭石色勾勒出貝殼的整體形狀，刻畫完成第一枚貝殼。

⑥ 同樣採用乾畫法，用紫羅蘭與黑色的混色繪製貝殼上的花紋和明暗關係。

⑦ 仔細刻畫貝殼上的紋路。

⑧ 用酞青藍與黑色的混色將三枚小貝殼繪製出來。雖然運用了較深的顏色色系，但也要注意貝殼間明暗關係的變化。

⑨ 用畫筆蘸取少量的紫羅蘭與土黃色的混色，將花紋描繪在貝殼上。

⑩ 處理最後一枚貝殼時，我們用畫筆蘸取土黃色進行第一遍的花紋繪製。

⑪ 等待第一遍土黃色乾透後，用赭石色對貝殼進行第二遍的陰影繪製。

⑫ 用赭石色作為土黃的罩色，進行貝殼外圍紋路明暗關係的刻畫。

⑬ 用大紅色與熟褐色的混色繪製出貝殼與外圍紋路的明暗交界處，使貝殼顯得更加立體。

⑭ 將貝殼的凹陷處填塗黑色與熟褐色的混色，進行最後的畫面調整與修飾。

⑮ 貝殼繪製完成。

● 頭髮的畫法

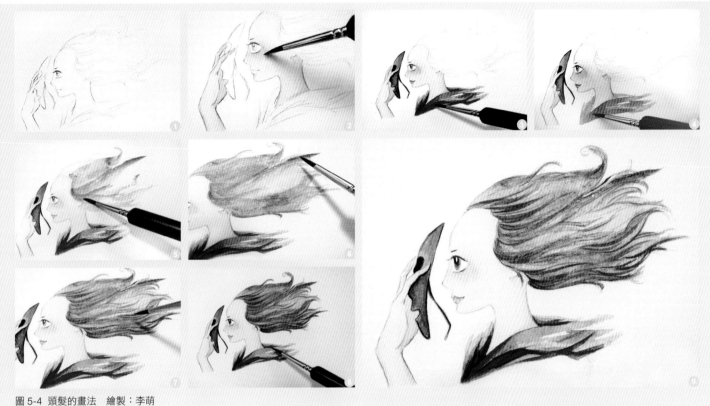

圖 5-4 頭髮的畫法　繪製：李萌

① 用鉛筆繪製好草稿。

② 用橘紅色與淡黃色稀釋後繪製臉部。

③ 運用乾畫法，從服裝的領口處開始向右側繪製出服裝飄逸的效果。

④ 等待第一遍顏色乾透後，用紅色與赭石色的混色將領口的明暗關係刻畫出來。

⑤ 繪製頭髮底色時按照從左至右的方向畫，畫筆力度要隨著繪畫方向逐漸加重，這樣做既可以使畫面放鬆，也可以使頭髮顯得蓬鬆。

⑥ 交代出頭髮的明暗層次關係。

⑦ 等待畫面乾透後，用赭石色大體勾勒出頭髮的走向和動勢。

⑧ 用蘸取黑色的水彩筆刻畫出頭髮絲，加強立體感，並做最後的畫面調整。

⑨ 頭髮繪製完成。

2. 工具綜合運用的繪製技法

　　畫材：300 克阿詩水彩紙、Van gogh 水彩、水溶彩鉛、水性勾線筆、Unipin 碳素筆、Skyists 尼龍水彩筆。

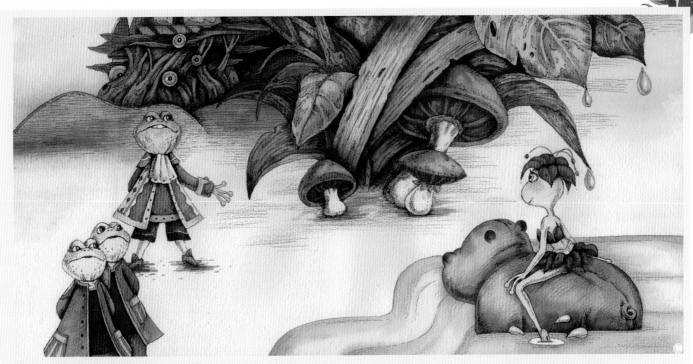

圖 5-5 工具綜合運用的步驟　繪製：張曉葉

① 用自動鉛筆在紙上打稿，注意保持畫面清潔。

② 用水彩鋪第一遍顏色，注意葉子的冷暖變化和前後素描關係。

③ 第一遍底色完成。

④ 用碳素筆處理細部，這個環節要注意人物、植物、城堡的主次關係。植物和蘑菇是刻畫的重點部分。

⑤ 青蛙用碳素筆整理完成。

⑥ 植物和蘑菇用碳素筆整理完成。

⑦ 準備好彩色水性勾線筆，用來處理青蛙 的皮膚等較淺的部位。

⑧ 用深綠色勾線筆繪製青蛙皮膚的暗部，強化立體感。

⑨ 用棕色勾線筆繪製地面，注意橫線排列要均勻，不要勾勒的太死板，用斷線和虛線交替處理。

⑩ 用淺米色水溶彩鉛提亮蘑菇亮部。

⑪ 用淺米色水溶彩鉛提亮葉子的葉脈和亮部。

⑫ 用淡藍色水溶彩鉛處理植物及蘑菇的反光，豐富冷暖關係和色彩變化。

⑬ 用壓克力白提亮葉子上滴落的水珠的高光。

⑭ 多種技法和工具繪製的插畫完成稿。

小提示

乾畫法是一種可以多次覆蓋顏色的畫法。用疊蓋的方式將新一層顏色繪製於乾透的底色之上。乾畫法利用顏料的厚度和畫筆產生的肌理可以產生不同的效果，由於顏色含水量的減少，乾畫法繪製出來的畫面具有厚重的立體感。

乾畫法作為一種主要的繪製技法，由於能夠反覆修改，所以比較適合初學者。面對「不會畫」的狀態，往往是因為手法和眼力達不到一定高度，我們要注意在平時的繪製中，不僅僅要臨摹和學習人物的畫法，也要勤加練習動物、場景、道具的繪製，全方位地提高自身的繪畫能力。

知識點提煉

在運用乾畫法繪製畫面時，要時刻注意畫面的乾燥程度以及畫筆中含水量的控制。在練習繪畫時，要多留意畫筆中因含水量不同而產生的畫面效果，掌握此種畫法在繪畫時對畫面效果的影響。

知識拓展

繪製細節時盡量用小號水彩筆進行描繪。調色時注意顏色的純度和飽和度不要過純，要先對顏色進行調和，等待畫面上的水分乾透後，再用畫筆蘸取顏色進行顏色覆蓋。

圖 5-6 工具綜合運用的系列插畫　繪製：張曉葉

第 2 課 濕畫法細膩冷靜

濕畫法是插畫技法中的主要繪製手法，它與乾畫法的作畫方式相反，濕畫法要求畫筆中顏色的含水量相對較多，在繪製時也要時刻注意控制畫面的乾濕程度，從而更好地進行顏色的銜接和填塗。

根據畫面乾濕程度以及水彩筆中含水量的不同，濕畫法所產生的暈染效果也不同。採用濕畫法繪製的畫面顏色融合度更好，顏色的漸變效果也更加自然細膩。當然，因為畫面和畫筆中所蘊含的水量相對較多，在繪製時我們還需要注意含水量的比例對畫面效果、顏色收放程度等的影響，繪畫時切勿心浮氣躁，要採用「慢塗細描」的方式勾勒畫面，一幅採用濕畫法繪製出來的優質水彩畫面，同樣也是一幅靜心沉著之作。

1. 植物的畫法

植物的特點是有種飽含水分般的新鮮感，採用濕畫法繪製富有生機的植物是再好不過的繪畫手段了。在植物的繪製過程中，我們要注意顏色純度的掌握，更要注意畫面的罩色時機。要在第一遍顏色並未完全乾透之前進行繪製；如果在第一遍顏色全部乾透後再進行罩色，繪製出來的植物就會缺少潤澤和新鮮感，從而掩蓋了植物的自然感與生機感。

● 葉子的畫法

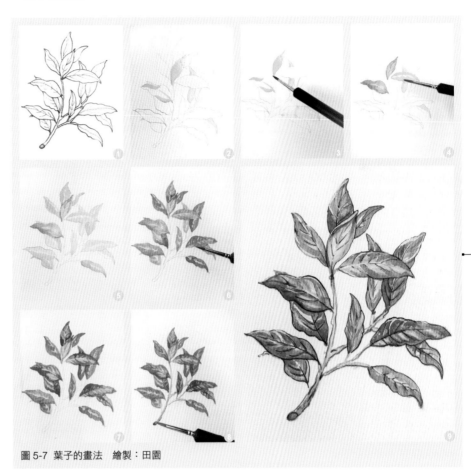

圖 5-7 葉子的畫法　繪製：田園

① 起稿階段。

② 用草綠色加黃綠色的混色給樹葉上色。

③ 首先繪製出樹葉的亮色部分。

④ 等畫面水分乾透之後，在葉子的暗面再覆上一層淡綠色和褐色混合出來的深綠色，這樣畫出來的葉子更有立體感。

⑤ 按照以上方法把線稿上的每片樹葉都渲染上色，在亮色部分增加畫筆中顏色的含水量，讓顏色能夠均勻暈開。

⑥ 陰影部分加一點深綠色和赭石色，同時也要加一點黃綠色，才能更好地表現出葉子的靈動感。

⑦ 把赭石色和淡綠色混合出的墨綠色用水稀釋後，輕輕描繪出葉子經絡的紋理，這樣葉子的明暗面都有了，顯得搖曳生動。

⑧ 用淺綠色和熟褐色的混色給枝幹上色，在枝幹的凹凸處和細枝條的根部疊加顏色，表現枝幹的質感。

⑨ 進一步調整畫面後，完成繪製。

2. 花卉的畫法

花卉是插畫師們喜愛描繪的對象之一，在畫面背景、建築、服裝、頭飾等很多地方都能運用到花卉。作為大自然饋贈給我們的魅力精靈，它可以給畫面帶來無盡的浪漫氣息。在剛開始繪製花卉時，建議從觀察真實的花朵開始，反覆臨摹繪製。從觀察到臨摹的過程，是從陌生到熟悉的過程，這可以幫助你瞭解花卉的生長結構、研習繪畫技法，從 花卉的繪製方法同植物的繪製方法類似，都要注意控制畫面紙張的乾濕程度，不可急於求成，一遍遍的透疊之後才能讓花卉看起來飽含生機，芬芳馥郁。

● 桃花的畫法

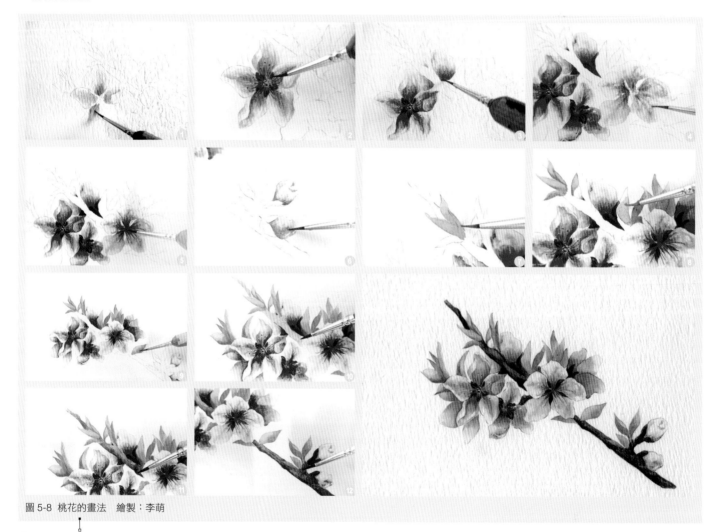

圖 5-8 桃花的畫法　繪製：李萌

① 用濕畫法平鋪花朵上的顏色。

② 加深繪製花心部分的顏色，增加花朵的層次感。

③ 刻畫下一朵花朵時，注意花朵之間的前後對比及明暗關係。

④ 在畫面最前方的花朵顏色要相對明亮。

④ 此時用乾畫法繪製花心中的花蕊。

⑤ 繪製花苞，注意花苞的長勢。

⑥ 用中黃色與樹汁綠色的混色，繪製出局部葉子的層疊關係。

⑦ 進一步將葉子繪製完成，產生層疊關係的葉子用草綠色和深綠色等冷色強調出葉子的前後對比感。

⑧ 將畫面中所有的葉子繪製出來。

⑨ 先採用平鋪顏色的方式填塗枝幹的顏色。

⑩ 在第一層顏色未乾時，進一步罩色，繪製出樹幹的明暗關係。

⑪ 調整畫面效果，強調出畫面明暗關係。

⑫ 桃花的繪製完成。

● 罌粟花的畫法

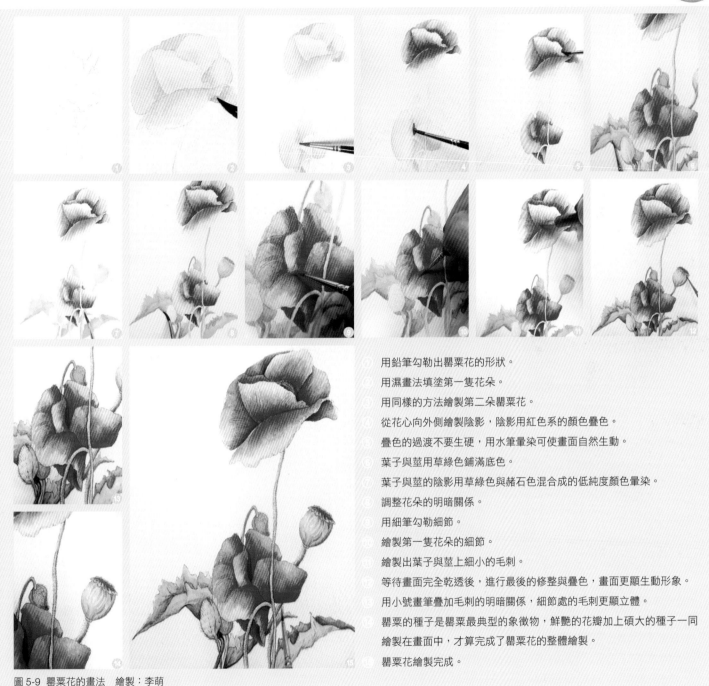

用鉛筆勾勒出罌粟花的形狀。

用濕畫法填塗第一隻花朵。

用同樣的方法繪製第二朵罌粟花。

從花心向外側繪製陰影，陰影用紅色系的顏色疊色。

疊色的過渡不要生硬，用水筆暈染可使畫面自然生動。

葉子與莖用草綠色鋪滿底色。

葉子與莖的陰影用草綠色與赭石色混合成的低純度顏色暈染。

調整花朵的明暗關係。

用細筆勾勒細節。

繪製第一隻花朵的細節。

繪製出葉子與莖上細小的毛刺。

等待畫面完全乾透後，進行最後的修整與疊色，畫面更顯生動形象。

用小號畫筆疊加毛刺的明暗關係，細節處的毛刺更顯立體。

罌粟的種子是罌粟最典型的象徵物，鮮艷的花瓣加上碩大的種子一同繪製在畫面中，才算完成了罌粟花的整體繪製。

罌粟花繪製完成。

圖 5-9 罌粟花的畫法　繪製：李萌

● 裝飾風格三色堇的畫法

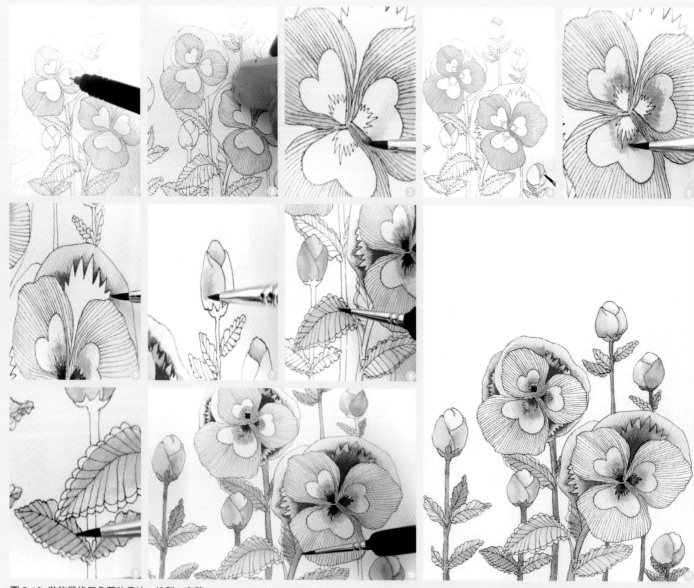

圖 5-10 裝飾風格三色堇的畫法　繪製：李萌

① 用針管筆描繪出確定的線稿。

② 用橡皮擦去鉛筆稿，將畫面中殘留的橡皮渣清理乾淨。

③ 用橘黃色繪製出花瓣的顏色過渡。

④ 將所有中黃色的花瓣填塗完成。

⑤ 進一步刻畫花蕊的顏色。

⑥ 用朱紅色進行花瓣顏色的過渡。

⑦ 花苞外包裹的葉子用嫩綠色與黃色的混色繪製，可以很好地刻畫出嫩葉的新鮮感。

⑧ 用黃色與草綠色的混色繪製出在畫面前端的葉子。

⑨ 用深綠色系的冷色繪製重疊於前葉後的葉子，暖色與冷色運用上的對比讓畫面中的葉子產生了明暗關係的對比。

⑩ 用淡綠色繪製莖部後，接著調整畫面。

⑪ 裝飾風格的三色堇繪製完成。

3. 場景的畫法

場景作為畫面背景中最重要的一部分，其重要性不可忽略。初學者往往會把人物繪製得精緻細膩，但到場景繪製時卻經常出現「不會畫」、「畫不好」的狀態。下面就跟隨我們來試一試採用濕畫法繪製場景吧。

在用濕畫法繪製場景時，我們需要注意場景中素材本身的「軟硬度」。這並不是要求在繪畫時，不考慮素材本身的質感，而是針對不同材質和風格的場景，可以分別採用不同水分的濕畫法進行繪製。

● 塗鴉風格場景的畫法

① 用針管筆描繪出草稿輪廓，這張畫的風格是塗鴉風格，所以針管筆在繪製時採用了多層描繪法。

② 用赭石色繪製出地面的顏色，因為畫面上的細小物品偏多，注意繪製時要小心進行顏色填塗，不要將顏色畫到細小的物體上。

③ 用中黃色與草綠色的混色畫出地面植被的效果。

④ 繪製出斑馬線，注意畫面上水量的乾燥程度，以免造成混色。

⑤ 此時注意減少畫筆中的含水量，用畫筆蘸取草綠色進一步繪製植被。

⑥ 用經過大量水分稀釋後的黑色，產生的淺灰色繪製出窗戶的質感。

⑦ 繪製窗戶的細節。

⑧ 牆面花紋用土黃色填塗。

⑩ 用群青色與淡綠色的混色繪製出牆體的明暗關係。

⑪ 用赭石色與黃色、綠色的混色刻畫樓房牆面。

⑫ 第三個牆體是畫面中最貼近視線的物體，顏色上要更加明亮，通過顏色的冷暖突出前後關係。

⑬ 繼續刻畫牆面上門與牆體的明暗關係。

⑭ 調整畫面整體效果與明暗關係，加深地面與樓房連接處的顏色，讓畫面的深淺對比明顯。

⑮ 塗鴉風格場景樓房繪製完成。

圖 5-11 塗鴉風格場景的畫法 繪製：李萌

● 夢幻風格場景的畫法

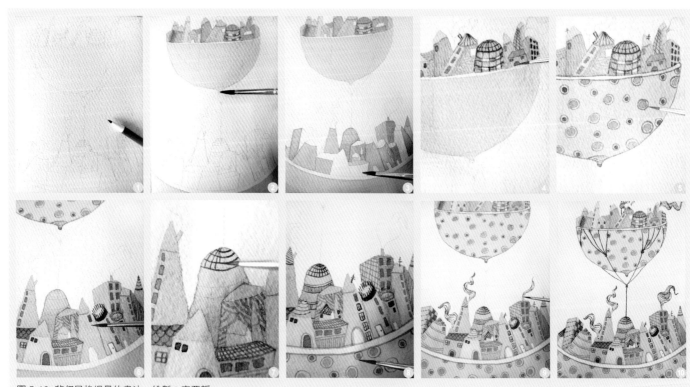

圖 5-12 夢幻風格場景的畫法　繪製：李亞靜

小提示

採用濕畫法繪製畫面時尤其要注意紙張和水彩筆中顏色的飽和程度與含水量，通過長時間的繪畫實踐後才能瞭解含水量的多少與如何落筆繪製可以讓畫面產生理想的畫面效果，這個過程較為枯燥，練習時間也較長，請大家放平心態，循序漸進地學習繪製。

知識點提煉

1. 繪製時注意運用顏色的純度控制。
2. 繪製時注意畫面含水量的乾濕程度。
3. 繪製時注意繪畫效果的潤澤感和新鮮感。

① 用自動筆輕輕勾勒出主要形體，線條盡量簡練，切勿筆跡太深或太潦草，以免影響後期的上色效果。

② 用天藍色和土黃色調和的顏色塗上下兩層的半個球體，然後把球體上的房子塗上淡淡的底色。

③ 接著按照同色調畫下面一層的房子。

④ 用小號筆畫上面一層房子的細節部分，用深一度的顏色畫出房子的窗戶、裝飾線等等。

⑤ 上面球體的裝飾部分，等顏色干了之後用普藍色、鈷藍色、朱紅色、赭石色細心描畫。

⑥ 用第四步同樣的方法刻畫下面一層房子地細節部分。

⑦ 下面一層是整幅畫的主體部分，要非常有耐心地一筆筆刻畫。

⑧ 用第五步同樣的方法來畫下面一層的一部分半球。

⑨ 用描線筆蘸取黑色勾勒出煙囪冒出的煙和連接球之間的繩子。注意顏色要有深淺的變化，不能勾勒的太死板。

⑩ 充滿幻想的夢幻空中家園初步完成。

知識拓展

根據已繪製出的寫實風格的花卉、植物，對其特點進行歸納提煉，繪製幾張裝飾風格的花卉和植物造型。

第 3 課　可愛「點」、靈巧「線」、沉著「面」的綜合運用

服裝的功能已從起源時的保暖遮羞，逐漸演變成為現代體現個性、展示自我形象的重要方式。隨著其審美功能的日益加強，對於服裝的描繪也逐漸滲透到了插畫創作中。本課將日常生活中最常見的服裝和花紋裝飾，提煉並運用於畫面繪製上，教會大家如何運用點、線、面來繪製它們，並在畫面中體現其獨特的裝飾美感。

1. 服裝上的可愛「點」

「點」裝飾在服裝上是常見的一種裝飾手法，不同大小和顏色的「點」組合會讓服飾產生不同的風格；大小均勻的「點」排列會產生細膩、穩重之感；大小不一的「點」會產生視覺上的跳躍感，顯得靈活、俏皮；不同大小的「點」組合排列，也會讓服飾產生不一樣的視覺效果，越大的「點」越顯得跳躍，越小的「點」越顯得安靜。

● 大小均勻的「點」的畫法

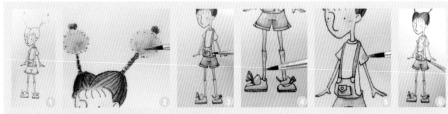

圖 5-13　大小均勻的「點」的畫法　繪製：李萌

① 用針管筆起稿後，用橡皮擦去鉛筆稿，並繪製出皮膚顏色。
② 淡淡塗一遍檸檬黃，在未乾之前，用畫筆蘸取同色系黃色，採用點畫法的方式，繪於第一層顏色上。
③ 繪製出牛仔褲的陰影，強調明暗關係。
④ 用畫筆蘸取足量的中黃顏色，均勻的「點」在襪子上，此時注意畫筆中的含水量要適中。
⑤ 逐漸繪製出全身大小均勻的「點」，注意控制畫筆中的含水量。
⑥ 大小均勻的點裝飾服裝繪製完成。

● 大小不一的「點」的畫法

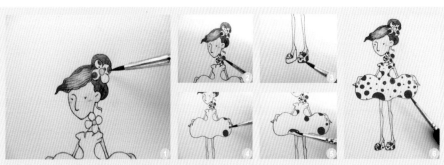

圖 5-14　大小不一的「點」的畫法　繪製：李萌

① 用畫筆蘸取玫瑰紅色，繪製出頭飾上的點花紋。
② 細節裝飾處也要做細心的處理。
③ 運用同樣的方法將鞋子上的點繪製出來。
④ 將大小不一的「點」畫在裙子上。
⑤ 注意「點」的大小排列，注意分佈均勻。
⑥ 大小不一的「點」服飾繪製完成。

● 小「點」的排列與畫法

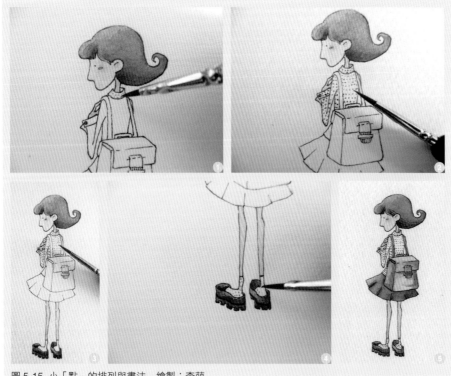

圖 5-15 小「點」的排列與畫法　繪製：李萌

① 用小號水彩筆蘸取純度較高且含水量較少的草綠色。
② 將襯衣上的「點」繪製出來。
③ 注意「點」的排列要均勻。
④ 同樣的方法繪製襪子上的「點」，注意細小的「點」的排列。
⑤ 小「點」服飾繪製完成。

根據點的大小排列不同，所表現的畫面效果也不同，下圖是各種可愛「點」的完成稿，並且羅列了「點」的排列方式。

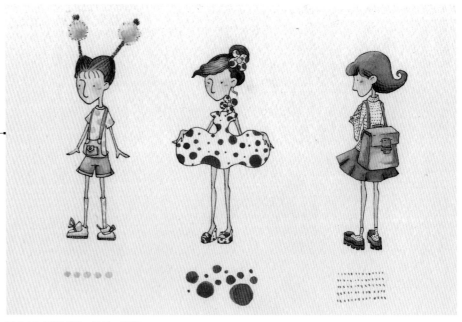

圖 5-16 可愛「點」繪製：李萌

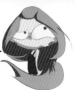

2. 服飾中的靈巧「線」

　　「線」的存在本身就帶有了靈巧穿梭之感，作為一種裝飾媒介靈動地浮現在畫面上，讓服飾更具清新自然的回歸感。在繪製服飾中的

　　「線」時，我們需採用上文所提到的乾畫法。因為「線」的條理分明性要求繪製時水彩筆中的含水量要減少，並且需要創作者靜下心來，通過一絲絲的勾勒描繪，讓「線」的來龍去脈清晰分明。

3. 服飾上的沉著「面」

　　「面」是服飾中運用最多、最常見的一種裝飾手段。我們可以把一個沒有花紋裝飾的服飾統稱為一個「面」。「面」具有整體的概括性，所有的裝飾性花紋都需要附著於「面」之上。有了「面」的整體襯托，才能更好地顯現出花紋和裝飾的整體性，所以服飾中的「面」有著沉穩和概括之感。

● 靈巧「線」的畫法

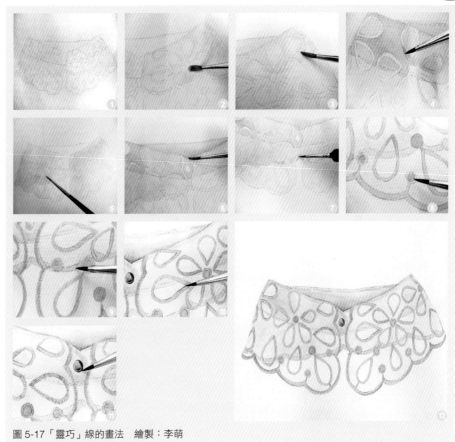

圖 5-17「靈巧」線的畫法　繪製：李萌

① 用鉛筆繪製出畫稿。

② 用水彩筆蘸取淡淡的鈷藍色進行第一遍罩色。

③ 用粉綠色與鈷藍色的透疊做陰影過渡。

④ 採用與第三步同樣的繪製方法，將假領子兩邊的陰影效果全部繪製出來。

⑤ 進一步罩色，繪製出假領子的後一層。

⑥ 注意服飾折疊處的明暗關係。

⑦ 繪製出在畫面後方的針織花紋。

⑧ 將畫面前端的針織花紋刻畫出來，注意此時要採用乾畫法。

⑨ 進一步刻畫花紋。

⑩ 進行花紋明暗關係的對比調整。

⑪ 用群青色將扣子的質感描繪出來。

⑫ 靈巧「線」的假領子繪製完成。

● 沉著「面」的畫法

圖 5-18「沉著」面的畫法　繪製：李萌

① 繪製草稿。

② 用橘紅色與朱紅色稀釋後的顏色繪製肢體顏色。

③ 用草綠色作為過渡色，罩色於中黃色之上，將第一片葉子繪製出來。

④ 用同樣的方法繪製畫面中的其他葉子，繪製時注意葉子的層次感，後層的葉子運用深綠色、粉綠色等冷色系綠色。

⑤

⑥ 用畫筆蘸取中黃色、橘黃色分別繪製出小果實。

⑦ 用赭石色罩色於土黃色之上，繪出帽子的體塊明暗關係。

⑧ 用畫筆蘸取大紅色與酞青藍色的混色，填塗於裙子之上。

⑨ 調和土黃色與赭石色，繼續填塗裙子上剩餘的布料，混色時加入少量草綠色，增強環境色。

⑩ 將每一個服飾中的「面」都繪製出來，注意每個「面」顏色的排列堆疊對服飾整體產生的影響。

⑪ 用小號畫筆蘸取稀釋後的黑色，勾勒出具體的細節，進行畫面最後的調整。

⑫ 沉著「面」的服飾繪製完成。

● 針織漁夫帽的畫法

4. 可愛「點」、靈巧「線」、沉著「面」的綜合運用

在嘗試了將「點」、「線」、「面」這三種元素分別繪製到畫面後，我們嘗試著將「點」、「線」、「面」這三種元素巧妙地排列組合在一幅畫面之中，當三者結合在一起會產生怎樣的圖案花紋效果呢？在實例的繪製中我們會看到具體的效果。

5. 服飾上的花紋畫法

在服飾設計中，花紋的安放看似隨意，卻經過了服裝設計師的反覆揣摩；我們應該怎樣將花紋繪製在畫面中呢？下面演示的是淡雅水彩風格的花紋畫法。

單元總結

經過刻苦練習後，我們才能更好地掌握多種繪製技法，從初學時的生疏、鈍澀逐漸達到自如地運用，要經過一個較長的過程。不要心疼耗費的紙張和顏料，你收穫的將是一生受用的本領。

單元互動

1. 繪製乾畫法和濕畫法花卉各一張。

2. 多嘗試不同的工具和材料去繪製服飾上的花紋，例如拼貼、蠟筆、壓克力等。

3. 試著將另類、個性化的紋樣繪製在服飾上，例如怪獸、骷髏等等。看看能產生怎樣的效果。

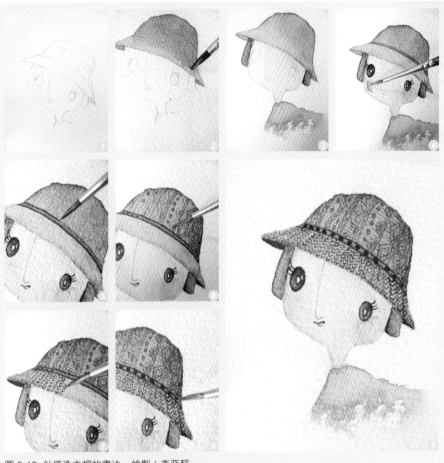

圖 5-19　針織漁夫帽的畫法　繪製：李亞靜

① 用鉛筆勾勒出人物及帽子的雛形。

② 用草綠色加赭石色混合成的軍綠色塗滿整個帽子，呈現出一個整體的面。

③ 用膚色、橙色塗畫人物皮膚和身體。

④ 用小號筆刻畫人物的眼睛，用淺朱紅色潤飾人物臉蛋。

⑤ 用一條土黃色的細線為帽子增添修飾，待顏色干後用赭石色線條增加細節。

⑥ 用細小的線條和點繪製針織的感覺。

⑦ 用「V」字形線條排列表現針織感覺的帽簷。

⑧ 細心地畫完整個帽簷，用赭石色菱形畫完帽子上的裝飾物。

⑨ 點、線、面綜合運用的漂亮漁夫帽完成了。

● 復古風格連衣裙的畫法

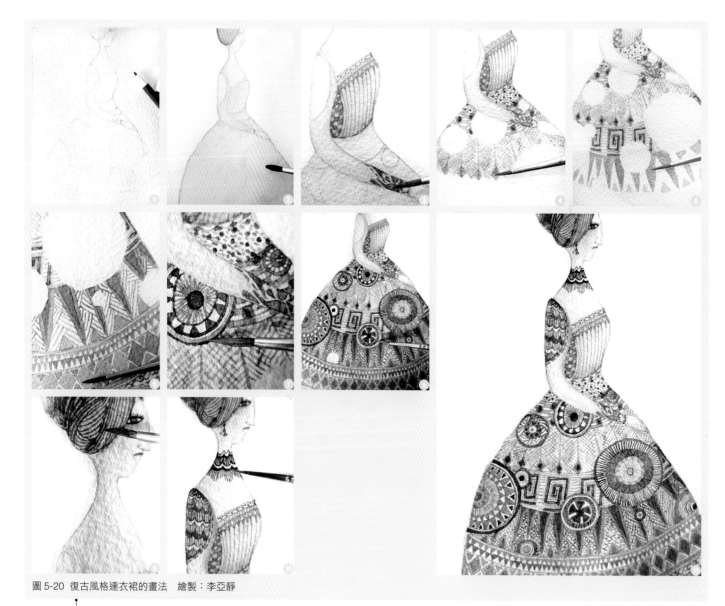

圖 5-20　復古風格連衣裙的畫法　繪製：李亞靜

① 用自動鉛筆勾勒出人物的主要形體和裙子花紋的主要位置。

② 在塗畫裙子底色的時候盡量使顏色豐富，但要控制色調統一。

③ 用深鈷藍色和土紅色混合成復古色調的藍色塗畫裙子胸部和袖口部分的花紋。

④ 用點、線、長方形、圓形、菱形繪畫裙身。注意顏色要有深淺和色調的微妙變化。

⑤ 使用橙色、綠色活躍裙子的整體色調，把圓形大花紋空出來。

⑥ 使用各種形狀的花紋圖案繼續畫完整個裙身，時刻注意整體色調。

⑦ 開始刻畫留出來的圓形圖案。

⑧ 使用豐富的線條和色塊塗畫所有的圓形圖案，忌使用一種顏色，既要有跳躍的顏色又要控制在大色調之中。

⑨ 用小號筆刻畫人物的臉部，用褐色線條描繪人物的頭髮。

⑩ 用小號勾線筆蘸取黑色勾畫裙子肩膀處和脖子上的蕾絲，做好收尾工作。

⑪ 復古風格連衣裙完成稿。

Chapter 6

畫中有話，以圖說話

第 1 課　尋找自己的繪畫風格

人們常把「字如其人」這句老話掛在嘴邊，即通過寫字能夠反映出一個人的性格，畫畫亦是如此。畫畫時用畫面代替文字敘述傳達自己想要表達的思想，好比看到熟悉的字體就能夠說出這是誰寫的一樣，朋友們看到你的畫作就能很快說出你的名字，即「畫如其人」，也就是指繪畫者獨有的繪畫風格。

當我們在欣賞畫作時，互相探討的話題總少不了類似「我太喜歡這個畫家的風格了！」、「這幅插畫作品的風格太棒了！」之類的字眼。所謂風格，就是指作品出類拔萃、與眾不同，能夠表現出強烈的個人特徵。而繪畫風格與繪畫水平沒有直接聯繫，很多繪畫水平比較高的人當中也不免出現很多平淡無奇、個性不足的繪畫作品，難以被人們記住。「擁有自己獨特的風格」是每個畫師在繪畫生涯中不斷嘗試與創新，併力爭實現的一個目標。

如何才能做到畫如其人，形成「自己獨特的風格」呢？不厭其煩的重複同一個主題、同一種色調、同一種筆法等，天長日久終有一天你的畫作會被人們所熟知，你的繪畫風格自然而然地就產生了。但是像這種「水到渠成」的做法，也是建立在繪畫者有一定的藝術修養和創新能力基礎之上的，腦袋空空，只是憑空臆造的「閉門造車」是不會產生令人耳目一新的作品的。

對於剛剛踏入手繪漫畫與插畫世界的你來說，首要任務不是確定自己的繪畫風格，因為你對自己的繪畫能力還沒有一個完整透徹的認識，你可能還不瞭解自己擅長畫什麼、不擅長畫什麼，用什麼材料畫，用什麼色調表現，可能還不知道自己除了這些之外還能夠畫些什麼……所以我們現在需要做得是嘗試各種畫風，從中尋找最能代表自己，真正屬於自己的獨特繪畫風格。

如何才能找到真正屬於自己的獨特風格呢？大家需要跟隨本課內容在各種嘗試與改變中慢慢尋找。

1.「摸清底細」

所謂的「摸清底細」其實是摸清自己。首先你必須搞明白自己喜歡什麼樣的畫，然後再弄明白自己最擅長畫什麼。一般情況下自己所喜歡的就是和你自己的潛在風格最接近的。

下面的作品中，我們可以很明瞭地看出它們分別出自不同的畫師之手，因為他們之間有著完全不同的繪畫風格。

圖 6-1　不同畫師筆下的不同繪畫風格

方法很簡單,從一堆平時所收集的漫畫、插畫素材或是一些漫畫、插畫網站中挑選出自己比較喜歡的風格類型,然後對照著選出來的作品,根據自己的感受,按照自己的方法重新畫一幅新的作品。畫完之後對比兩幅畫,尋找他們之間的相同與不同,他們之間的相同就是你們之間風格的共性,而不同則體現了自己的獨有風格。

2. 畫從來沒有畫過的東西

一味地只追求風格,只畫一種題材、一種形式,往往會給人看每幅作品都像同一幅作品的錯覺,容易使人視覺疲勞,從而對你的作品失去再次觀賞的興趣。這時就需要我們擺脫禁錮,畫那些我們從來不曾畫過的元素。用自己的方式表達一些我們從不曾接觸到的、全新的繪畫內容,可以讓我們創作出風格統一而又豐富多彩的繪畫作品。

圖 6-2 挑選自己喜歡的繪畫風格作品
作者:Gustavo Aimar

圖 6-3 按照自己的意圖畫出的小畫　繪製:李亞靜

就像我們小時候玩兒的「組合造句」遊戲一樣,第一排每個人用小紙條寫出一個時間,第二排每人寫出一個地點,第三排寫人物,第四排寫做什麼事,然後分別放在四個盒子裡,再從中任意抽取一張小紙條,這樣就可以由四個小紙條組成一句話,表現一個全新的小故事。我們可以把這個小遊戲運用到繪畫練習中,然而我們在做的時候可以不用那麼具體,一般用兩到三個小紙條就夠了。

圖 6-4 隨機抽取小紙條

通過這樣的練習，我們能夠畫出從前不曾想到過的作品，想辦法完成作品的過程也是自己風格逐漸形成的過程。

3. 添加自己的獨特元素

仔細觀察你會發現，每個專業畫師的許多作品中，或多或少的都有一些相同的元素出現，或是繪畫手法，或是繪畫主題等，這就是屬於插畫師自身獨特的繪畫元素。

拿出自己以往畫過的作品，攤開來仔細觀察一下，你肯定能夠從中找到一個或是多個相同的元素，或許這就是屬於你自己的獨特繪畫元素，在以後的繪畫創作中，悄悄地加入自己的繪畫元素，無論主題或是色彩如何變化，它都是屬於你自己的繪畫風格。

階段一：我們可以在第一個放小紙條的盒子裡放入寫有「快樂的、憂鬱的、愛美的」等多種能夠表現性格的小紙條；在第二個盒子裡放入寫有不同人物（包括動物、事物等）的小紙條。起初階段，我們可以先從簡單的黑白稿畫起，準備工作做好以後，需要做的是分別從兩個盒子裡各抽取一個小紙條，然後畫出符合這兩個詞語的作品，同時在繪畫工具上可以做多一些的嘗試，不同的工具和使用手法可以表現出不同風格的繪畫作品。

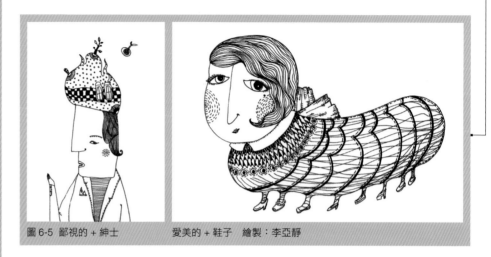

圖 6-5　鄙視的＋紳士　　　　愛美的＋鞋子　繪製：李亞靜

階段二：按照上面的方法，可以再多加入一些描寫感覺的詞，這樣可以給大腦一個更大的想像空間，也可以讓我們在畫的同時考慮到應該用何種風格的繪畫手法才能更好地表達出這種感覺，能夠讓我們思考更多。

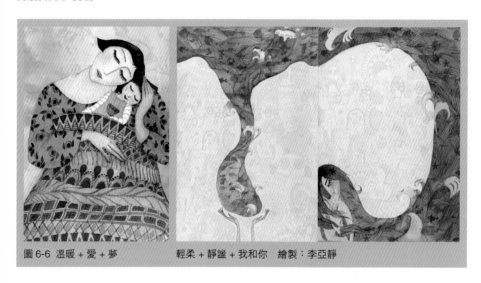

圖 6-6　溫暖＋愛＋夢　　　　輕柔＋靜謐＋我和你　繪製：李亞靜

例如，極具個性的韓國插畫家李正賢，其作品充滿童趣，以自由隨意的塗鴉風格，描繪了一個個溫暖而又充滿奇幻的新世界。他最突出的繪畫元素就是看似非常隨意的「線條元素」和「渾圓的造型元素」，這些獨特的繪畫元素不僅顯得特立獨行，而且能夠使畫面看起來更加的輕鬆活潑。

小提示

尋找自己的獨特繪畫風格需要講究方法，要有自己的想法與創新，不能一味地借鑒，更不能一成不變的埋頭苦畫。其實尋找的過程也是一個自我剖析的過程，通過對自己潛在意識空間的最大挖掘，可以造就出一個全新的自己。

知識點提煉

1. 如何尋找獨特的繪畫風格。
2. 透徹的自我認識，尋找自己的潛在風格。
3. 嘗試不曾畫過的內容。
4. 添加自己的獨特要素。

知識拓展

具有獨特風格的插畫師推薦：

1. Mazhlekov（保加利亞）
2. Gustavo Aimar（西班牙）
3. Anabella Lo pez（泰國）
4. 鮑勃張（韓國）

圖 6-7 極具個性的繪畫元素　作者：李正賢（韓國）

第2課 不同繪畫風格的詳解

1. 唯美古風的畫法

本案例中唯美古風的畫法選擇了旗袍的繪製。旗袍作為中國傳統服飾的代表，流傳於今，其樣式經過歲月的變遷已有了許多改變，卻始終是中國文化極具代表性的元素，極富東方女性獨特的風韻。

在插畫的創作中，首先搜集傳統旗袍的樣式作為參照，然後對旗袍進行款式的改革，縮小腰身、誇大腿部與上身的比例，通過款式、花紋和配飾的搭配，繪製出女性穿著旗袍時的氣質，通過女性的獨特魅力，來體現東方女性的古典美和含蓄美。

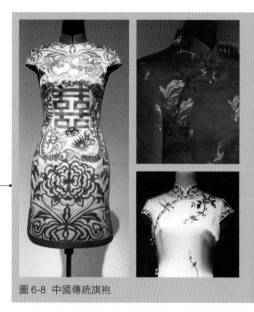

圖 6-8 中國傳統旗袍

● 起稿階段及臉部的上色

在創意構思階段，放大繪製女性頭部是為了讓頭飾的皮草更加顯眼，皮草和旗袍搭配在一起，加上旗袍的大紅色配以桃花紋樣，更顯得雍容華貴。在裝飾手臂時，搭配了一條同色系的皮草，這樣既讓服飾搭配不顯得空洞單調，又豐富了構圖。

 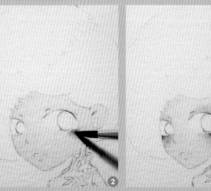 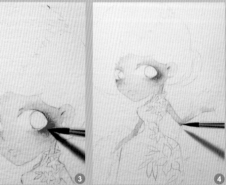 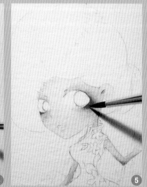

圖 6-9 起稿階段及臉部的上色

① 用鉛筆在水彩紙上繪製出草稿。

② 用畫筆蘸取稀釋後的橘紅色與大紅色將臉部明暗關係大致繪製出來。

③ 等待畫紙乾透至百分之五十時，用蘸取大紅色的畫筆繪製臉部腮紅。

④ 在等待臉部紙張乾燥的同時，在關節處鋪蓋一層淡紅色，用來展現女性肢體的柔美感。

⑤ 此時面部的紙張已經完全乾透，用小號水彩筆勾勒出確定的眼部形狀。

● 服飾上花紋的繪製

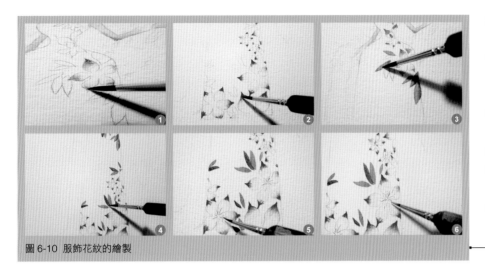

圖 6-10 服飾花紋的繪製

① 繪製服飾花紋時,用畫筆蘸取玫紅色,填塗好第一朵花瓣的顏色。
② 用玫紅色進行一層層花瓣的罩色,由於裝飾花紋比較細小,因此要耐心地繪製花朵和葉子。
③ 通過前幾章學習的植物的繪製手法,進行葉子的繪製。
④ 用綠色與中黃色的混合色表現葉子的新鮮感。
⑤ 對於花蕊的處理,用畫筆蘸取大紅色,採用乾畫法繪畫。
⑥ 等待紙張乾透後,用小號的水彩筆蘸取檸檬黃色,採用點畫法繪製花蕊。

● 頭飾的繪製

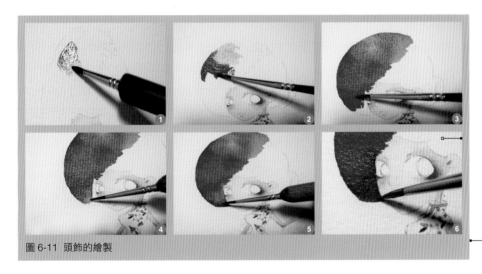

圖 6-11 頭飾的繪製

① 用濕畫法繪製頭飾。
② 用大紅色作為橘黃色的過渡色,平鋪帽子的大體顏色。
③ 在繪製時,要注意帽子本身的明暗關係,越到底部,運用的顏色純度越高。
④ 用橄欖綠色作為對比色,繪製出帽子底部的明暗關係。
⑤ 用赭石色作為橄欖綠色的過渡,將整個底部的顏色平鋪完成。
⑥ 調整帽子底部邊緣與臉部相接處的顏色關係,注意繪製與臉部相接觸的部分要謹慎細心。

● 服飾的繪製

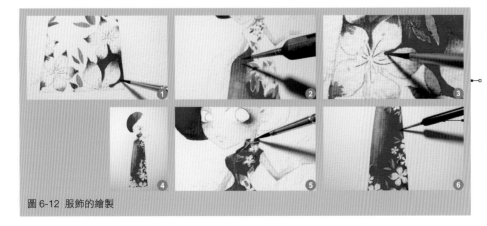

圖 6-12 服飾的繪製

① 在繪製完成服飾上的花紋之後,我們開始進行整體布料的繪製。在繪製時,用水彩筆蘸取大紅色與橄欖綠色的混色,避開花瓣,將顏色繪製於面料之上。
② 對腰部處理時,用中黃色與橘黃色的混色與裙子的紅色相結合,將裙子的明暗關係體現出來。
③ 畫面精巧的部分,我們用小號的水彩筆,在花瓣與布料的結合處,進行謹慎的填塗。
④ 此時整體的畫面效果已經繪製完成了。
⑤ 繪製領子時,注意領子的前後關係,要對後領顏色進行明度上的降色。
⑥ 整體調整裙子的明暗立體關係。

● 頭髮及臉部細節上的刻畫

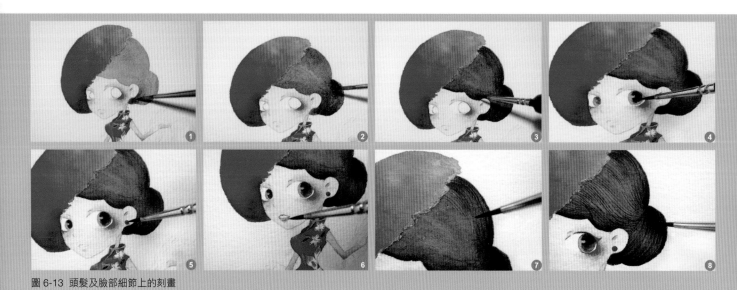

圖 6-13　頭髮及臉部細節上的刻畫

① 在繪畫頭髮時，我們要注意，頭髮與臉部相接，在用色時，不要將黑色暈染到臉部。

② 在畫紙上第一遍顏色乾燥至百分之五十時，將黑色第二次罩色於暗處。

③ 第三遍罩色時，用黑色描繪頭髮的重疊處。

④ 眼睛的上色畫法同頭髮的上色，注意眼睛處微小的環境色，要採用小號的水彩筆繪製。

⑤ 用大紅色繪製耳釘。

⑥ 採用乾畫法繪製嘴唇的明暗關係和立體感。

⑦ 此時頭髮處的紙張已經乾透，用畫筆蘸取適量水分的黑色，將頭髮絲勾勒出來。

⑧ 進行頭髮繪製的調整，讓髮絲看起來絲絲分明，同時注意頭髮絲立體關係的表現。

● 繪製的收尾工作——細節

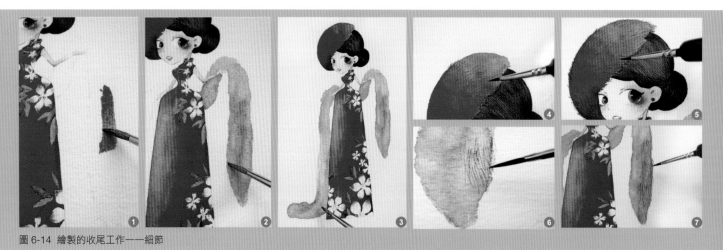

圖 6-14　繪製的收尾工作——細節

① 用玫紅色平鋪圍巾的底色。

② 蘸取草綠色作為玫紅色的過渡陰影。

③ 用純度高於第一層顏色的玫紅色，做圍巾明暗關係的處理。

④ 採用乾畫法，用蘸取大紅色的小號水彩筆，將頭部圍巾的毛絨感表現出來。

⑤ 在進行毛絨的繪製時，注意顏色深淺明暗關係的變化。

⑥ 等待腰部圍巾處的紙張乾透後，細心地勾畫出毛絨。

⑦ 勾畫毛絨時，要注意下筆的力度和毛絨的走勢要統一。

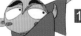

● 唯美古風作品的後期處理及完成稿

圖 6-15 唯美古風的後期處理及完成稿　繪製：李萌

① 將畫好的紙質作品掃瞄後，用 Photoshop
打開，把圖中多餘的空白部分裁剪掉。

② 將提前準備好的背景圖片拖入作品層中，
調整大小，使之覆蓋整個畫面。

③ 為了使畫面自然，將背景圖片模式調整為
正片疊底，然後用橡皮把主體人物擦出
來，擦的時候要細心。

④ 人物與背景有了清晰的界限之後，可以調
整色階和色彩平衡來協調二者之間的色彩
關係，當覺得背景色過於搶眼時，也可以
調整它的不透明度和填充值。

⑤ 按照同樣的步驟，再為畫面添加另一層背
景。

⑥ 添加完後的畫面效果，但是還缺少與主體
人物之間的顏色呼應。

⑦ 選取一張暖色調的、能與人物的紅色旗袍
相呼應的素材圖片，再一次添加為背景層。

⑧ 最後處理完成的效果圖片。

2. 可愛甜美風格畫法

可愛甜美風格從字面上理解，是繪製出一些甜美的場景和畫面，配以暖人的文字，猶如春日的下午品一杯濃濃的甜巧克力一般，讓觀者的心情隨之溫暖起來。

在繪製此種風格時，構思上要注意直入主題，通過畫面講述一個故事；造型的設定上也需要提煉概括，用最簡潔的筆觸繪製出人物形態和場景造型；顏色運用上，採用淡彩繪製的方法，多使用暖色系，這樣不僅能從造型上，更能從顏色上帶給觀者溫暖、甜蜜的藝術效果；文字上為了更好地闡述故事，應盡可能言簡意賅不可佔據畫面過多位置，切忌字數過多。

● 起稿階段

① 用鉛筆起稿，並畫出確定線稿。
② 用針管筆將確定的線稿描繪出來。
③ 等待針管筆的顏色乾透後，用橡皮輕輕地擦去鉛筆稿，留下確定的針管筆稿。

圖 6-16 起稿　繪製：李萌

① 在確定筆毛和洗筆水都清潔的情況下，用大紅色罩皮膚的第一遍顏色，畫出小孩子的紅臉蛋。
② 蘸取赭石色罩色於土黃色之上，交代出沙子城堡的明暗關係。
③ 用黑色畫出頭髮的質感。
④ 採用繪製服裝時的「線」畫法，繪製服飾的花紋。
⑤ 用畫筆蘸取普藍色與深紅色的混色，對褲子進行繪製。
⑥ 在繪製鞋子時，用大紅色與橘紅色的混色填塗鞋面，用黑色填塗鞋底。

● 人物的刻畫 1

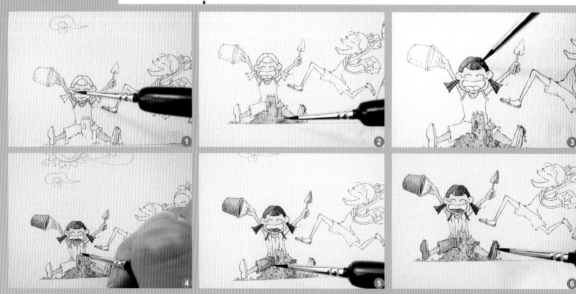

圖 6-17 人物的刻畫 1　繪製：李萌

● 人物的刻畫 2

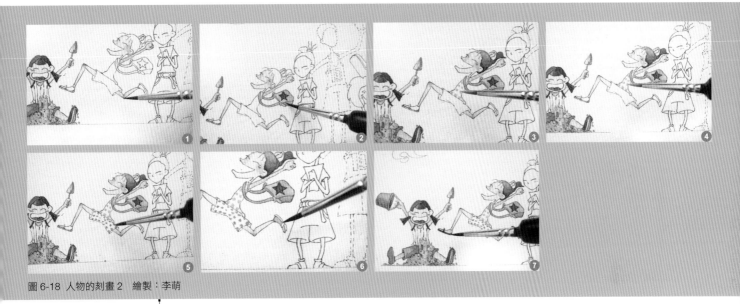

圖 6-18 人物的刻畫 2　繪製：李萌

① 在繪製小孩的關節時，我們加一些紅色作為疊色，突顯小孩皮膚的水嫩感。

② 用深綠色繪製出背包的明暗關係，在選取顏色的時候，要注意運用的顏色應表現出畫面的年代感。

③ 同第一個人物的刻畫一樣，用黑色繪製出頭髮。

④ 採用點畫法、乾畫法，蘸取中黃色繪製上衣。

⑤ 用畫筆蘸取土黃色繪製褲子上的花紋。

⑥ 運用同色系的永固黃色畫出鞋面。

⑦ 用赭石色作為鞋底的顏色，做明暗關係的調整。

● 人物的刻畫 3

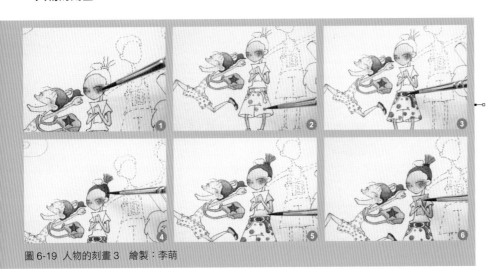

圖 6-19 人物的刻畫 3　繪製：李萌

① 用淡紅色罩一遍臉部，當畫紙干至 80% 時將紅色罩在第一遍顏色上，以便於更好地潤色。

② 用點畫法，蘸取草綠色繪製褲子上的花紋。

③ 蘸取天藍色與鈷藍色的混色填塗腰帶部分。

④ 用赭石色與黑色的混色繪製頭髮，最適合畫面中正值青春期的小姑娘。

⑤ 將稀釋後的黑色作為白色襯衣的過渡，交代襯衣的明暗關係。

⑥ 用誇張的手法，將情書的顏色塗為玫紅色。

● 人物的刻畫 4

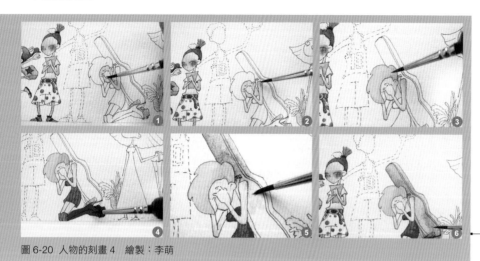

① 用橘紅色與大紅色的混色填塗皮膚顏色。

② 用大紅色罩色於關節骨骼處。

③ 用橘黃色作為中黃色的過度，將頭髮的顏色繪製出來，注意頭髮的層次。

④ 用畫筆蘸取大紅色，統一繪製出服裝和鞋子。

⑤ 等待頭髮和服裝處的紙張全部乾透後，用稀釋後的黑色交代出吉他包的明暗關係。

⑥ 調整人物與吉他包的前後明暗關係。

圖 6-20 人物的刻畫 4　繪製：李萌

● 人物的刻畫 5

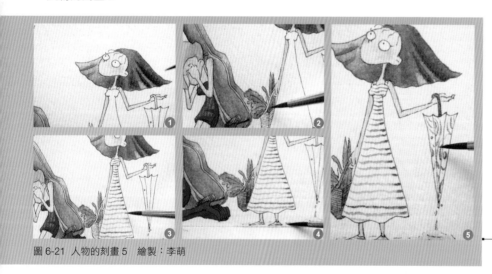

① 採用濕畫法和顏色的疊色，繪製出人物的皮膚與頭髮。

② 用樹汁綠色作為草綠色的過渡、用紫羅蘭色與赭石色的混色，繪製出蔬菜的顏色。

③ 用畫筆蘸取天藍色，採用「線」畫法，繪製服裝效果。

④ 此時採用濕畫法，將水跡繪製出來。

⑤ 在繪製傘時，我們同樣採用「線」畫法，但在下筆時，我們採用了「圈」方式繪製。

圖 6-21 人物的刻畫 5　繪製：李萌

● 太陽、雲朵的刻畫

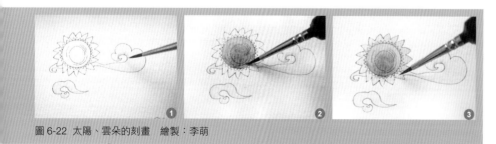

圖 6-22 太陽、雲朵的刻畫　繪製：李萌

① 用檸檬黃色與天藍色的混色，並採用濕畫法，將雲朵的透明感繪製出來。

② 在中黃色的基礎之上，用畫筆蘸取大紅色作為罩色去繪製太陽。

③ 進行太陽光芒繪製時，在陰影處用草綠色作為補色，突顯顏色的多姿多彩。

● 可愛甜美風格完成稿

圖 6-23 可愛甜美風格完成稿　繪製：李萌

3. 個性塗鴉元素風格的畫法

大多數人認為塗鴉畫是非主流藝術形式，它具有大膽、創新、個性、張揚等特點，塗鴉畫最初是用噴漆、壓克力等顏料在牆面或地面等公共區域進行的自由創作。在繪製塗鴉元素風格的畫作時，我們對畫面中的人物造型和畫面元素進行了最大限度的誇張變形：濃濃的黑眼圈、纖細的人體骨骼、刻意的動作造型等。圖中漆皮的服飾，黑色的墨鏡、滑板、EMO 的造型，都借鑒了塗鴉牆繪製時常用的視覺元素。

● 創意起稿階段

就下面這幅作品《043X》而言，觀者可以看到畫面中有許許多多的交通路標，但是每個路標上都是禁止符號，而路上卻有斑馬線和紅綠燈，畫面中的四個人物好像都在講述他們各自的看法；林林總總的這些都在告訴觀者一件事情：世界上路有很多，但是走哪條、怎麼走都是自己的選擇，而命運就像一場玩笑，笑著笑著就把形形色色的人繞進去了。

圖 6-24 創意起稿階段　繪製：李萌

● 女性的刻畫

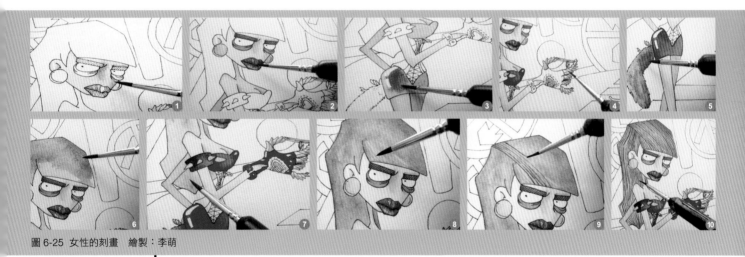

圖 6-25 女性的刻畫　繪製：李萌

① 採用濕畫法反覆用大紅色罩色，將臉部的明暗關係表現出來。

② 繪製嘴唇時，我們要等待紙張完全乾透後再進行繪畫，避免與臉部皮膚混色。

③ 裙子的材料是漆皮質地，我們在繪製時要注意材質的反光性。

④ 繪製金屬手套裝飾時，採用乾畫法可以更好地表現出金屬的光澤感。

⑤ 用玫紅色繪製尾巴的裝飾，注意繪製時毛絨感的體現。

⑥ 用草綠色與天藍色的混色作為頭髮的顏色，並用黑色進行過度。

⑦ 將整個頭髮部分的顏色罩色完成，繪製時要注意筆中的含水量以及顏色的混色效果。

⑧ 等待第一層頭髮的顏色乾透後，採用乾畫法、蘸取樹汁綠色，繪製出頭髮絲。

⑨ 等待樹汁綠色的顏色乾透後，我們用畫筆蘸取黑色，將其餘的頭髮絲勾勒出來。

⑩ 繪製完成的女性頭髮效果。

● 畫面最前方男性的刻畫

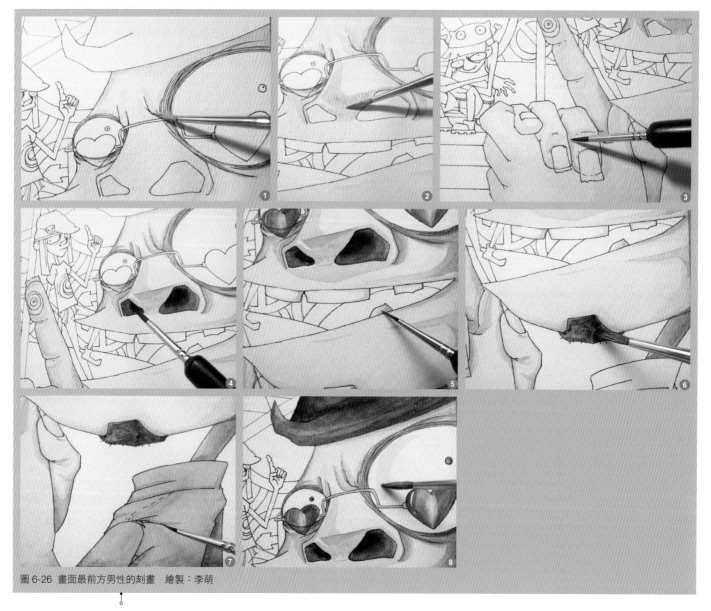

圖 6-26 畫面最前方男性的刻畫　繪製：李萌

① 用大號的水彩筆調和土黃色與少量的橘紅色繪製皮膚。

② 用橘紅色與淡赭石色的混色將鼻子底下的陰影繪製出來。

③ 在繪製手部及關節時，我們要注意骨骼關係。

④ 鼻孔的顏色，用黑色作為赭石色與熟褐色的過渡。

⑤ 雖然牙齒是乳白色的，但也不要忘記牙齒上的明暗關係，用淡中黃色與淡褐色繪製牙齒的明暗處。

⑥ 鬍子與頭髮一樣，用赭石色與黑色的混色進行繪製。

⑦ 繪製休閒 T 恤時，蘸取鈷藍色與草綠色的混色，強調出衣服的明暗對比關係。

⑧ 眼球的淡青色也不能忽視，用淡草綠色與淡天藍色調和出來。

● 畫面後方人物的刻畫

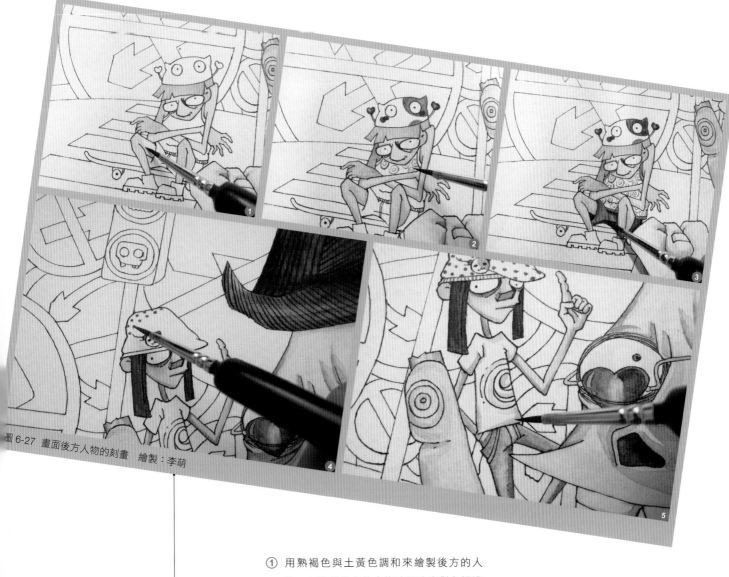

圖 6-27 畫面後方人物的刻畫　繪製：李萌

① 用熟褐色與土黃色調和來繪製後方的人物，在繪製後方的人物時要注意對色調進行降色。

② 採用「線」畫法、「圈」方式繪製人物服飾。

③ 用畫筆蘸取赭石色交代褲子的明暗關係。

④ 採用「點」畫法畫出帽子上的裝飾。

⑤ 用淺灰色表現白色上衣的層次關係。

● 背景與地面的刻畫

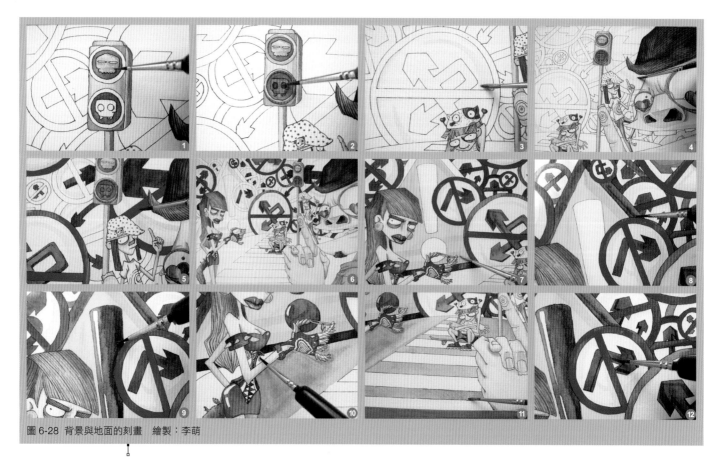

圖 6-28 背景與地面的刻畫　繪製：李萌

① 用翠綠色將綠燈繪製出來。

② 用大紅色將紅燈的顏色繪製出來。

③ 用水彩筆調和好淺黑色以後，將交通標誌牌的顏色關係繪製出來。

④ 用同第三步相同的方法，將畫面中所有的交通標誌牌繪製完成。

⑤ 調和橘紅色與大紅色，填塗標誌牌的外圍。

⑥ 在繪製畫面層次中靠後面的標誌牌外圍時，需要在調好的橘紅色與大紅色的混色中加入一些酞青藍色來降低明度，增強顏色的前後關係。

⑦ 用畫筆蘸取中黃色，將標識牌的大體顏色填塗出來，陰影處用灰色進行罩色。

⑧ 用大紅色與普藍色的混色將標識牌的外圍填塗，注意外圍的明暗關係。

⑨ 用同樣的顏色將中間的歎號繪製出來，注意歎號高光部分要留白。

⑩ 用天藍色與深綠色、褐色的混色，繪製地面的顏色。

⑪ 繪製地面時，注意地面在畫面中的前後關係，前方要適度提亮顏色。

⑫ 最後用乾畫法做出標識的立體感。

● 塗鴉元素風格完成稿

圖 6-29 塗鴉元素風格完成稿　繪製：李萌

4. 幻想風格的畫法

幻想風格是一個充滿魔力的風格，隨著人類生存的社會壓力越來越大，身心都需要被釋放，這時就需要有一種能夠令人遐想的風格出現。幻想風格有著一種神秘的力量，它是靈魂的止痛藥，能夠起到一種療傷的功效，舒緩柔和的色調和安靜空靈的氣息傳達出了一種正能量，給人希冀、淨化心靈。幻想風格大都有著柔和的色調，神秘的人物或事物。

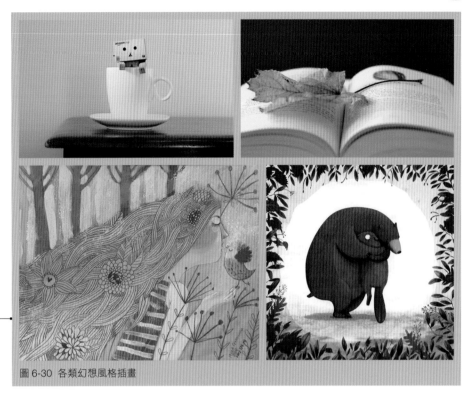

圖 6-30 各類幻想風格插畫

● **起稿及鋪大色塊**

下面這幅幻想風格插畫，通過大膽想像，幻想出了一個新形態，即人與鳥的結合體，表現一種和諧美好的情境，色調主要採用暖綠色。

① 用自動鉛筆勾畫出對象的大致形體輪廓，如果對後期羽毛的處理沒有把握，最好在起稿階段把層次勾勒出來，注意線條的簡潔流暢。

② 用少許膚色加大紅色，淡淡地畫出人物的手臂和上身露出的皮膚，注意深淺變化，盡量使手臂看起來有立體感。

③ 蘸取草綠色、鈷藍色、嫩綠色、土黃色等顏色依次來鋪滿每一層羽毛，注意每層顏色之間的協調與統一。

④ 用橄欖綠色、天藍色、粉綠色等顏色來鋪滿下面幾層的羽毛，把後期羽毛上需要畫的其他裝飾物先空出來。

⑤ 按照與上面相同的方法把最下面羽毛的顏色鋪滿，注意畫面整體的顏色變化。

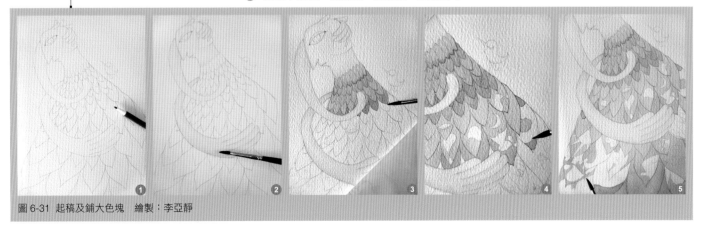

圖 6-31 起稿及鋪大色塊　繪製：李亞靜

● 身體細節的刻畫

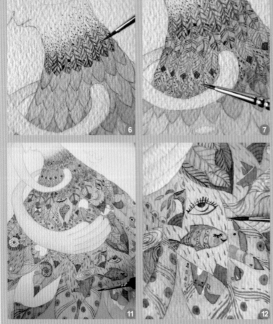

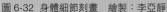

圖 6-32　身體細節刻畫　繪製：李亞靜

⑥ 用小號水彩筆蘸取草綠色勾畫出第一層羽毛的紋理，羽毛與脖子之間的過渡色用土黃、草綠、赭石三種顏色的點由密到疏地從羽毛部分點起。

⑦ 繼續勾畫下面的羽毛，注意每層羽毛的紋理走向要有變化，而且應與底色相協調。

⑧ 按照上面的方法繼續細心地勾畫胳膊下面部分的羽毛。

⑨ 畫到羽毛內部的小細節時，盡量使每一片羽毛內的小內容色彩豐富些，但又不能太搶畫面。

⑩ 繼續安靜地描繪下面一層羽毛，盡量使上、下的羽毛能夠有色彩間的呼應。

⑪ 用褐色、橘黃色、鈷藍色描畫最後一層完整的羽毛。

⑫ 用勾線筆蘸取黑色仔細地把羽毛中房子上的窗戶勾畫出來。

⑬ 蘸取赭石色與土黃色的混色勾畫最後一層被壓在下面的羽毛的紋理，同時注意整個畫面色調的統一與協調。

● 面部細節的刻畫

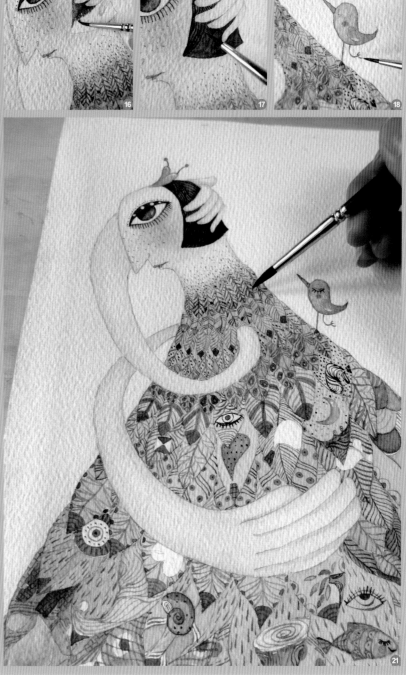

圖 6-33 面部細節的刻畫　繪製：李亞靜

⑭ 蘸取少許大紅色畫人物的粉紅臉頰，加水暈染，使其
　 看起來更自然。

⑮ 蘸取少許黑色畫人物的眼睛外輪廓，眼球用黑色從上
　 眼皮下方開始畫，然後用水過渡，再用湖藍色罩色，
　 切忌畫多層，盡量使眼球看起來通透。

⑯ 用黑色鋪滿頭髮部分，鋪色時須注意頭髮上方的手指
　 邊緣。

⑰ 用勾線筆蘸取純度高一些的黑色，用線條勾畫頭髮的
　 髮絲。

⑱ 依次蘸取土黃色、朱紅色、鈷藍色、紫色，使用濕畫
　 法來繪製小鳥的身體，注意顏色之間的過渡。

⑲ 用湖藍色的細小線條勾畫小鳥身上的羽毛，完善小鳥
　 整體的細節部分（眼睛、嘴巴、腿等）。

⑳ 勾畫出人物手部的暗面。

㉑ 大致完成，放遠畫面，調整細節。

● 後期 Photoshop 處理

● 幻想風格的完成稿及系列插畫

圖 6-34 後期 Photoshop 處理　繪製：李亞靜

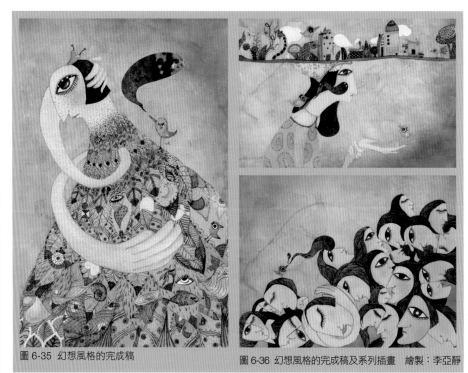

圖 6-35 幻想風格的完成稿

圖 6-36 幻想風格的完成稿及系列插畫　繪製：李亞靜

知識拓展

1. 國內不同風格插畫家推薦：阮庭鈞、年年、Chop 排骨、王賀、Shel

2. 國外不同風格插畫家推薦：田代知子（日本）、陳志勇（澳大利亞）、Hye-young Lee（韓國）

單元總結

擁有一個屬於自己獨有的繪畫風格，是每個專業畫師所嚮往的事，而對於初露頭角的我們來説，如何去尋找那個獨有的風格才是當下最重要的事，只有嘗試過多種風格才知道自己最擅長哪種風格，只有在自己擅長的風格中添加屬於自己的元素，才能最終成為自己的風格。風格的形成不是一日兩日就能夠造就的，它需要的是堅持不懈和嘗試創新。

㉒ 把畫稿掃瞄後，在 Photoshop 裡打開，調整色階、曲線，使顏色更加飽滿漂亮。

㉓ 打開搜集的材質文件夾，把需要用到的材質背景一齊拖入 Photoshop 裡。

㉔ 先給畫面附上第一層背景，為了使畫面看起來更自然，在調整好圖片的不透明度和填充值之後，再把圖片模式調整為正片疊底，然後把主體人物用橡皮工具擦出來，第一層背景的添加基本完成。

㉕ 為了使背景更加豐富，可以運用同樣的方法，繼續添加第二層、第三層背景。

㉖ 背景色添加完成之後，把圖片放大，為主體人物添加細節，如人物眼球的高光、鼻子的亮面等等。

㉗ 整體調節完成後，可以在畫面中添加自己想要添加的元素。

Chapter 7
漫畫師和插畫師成功的第一步

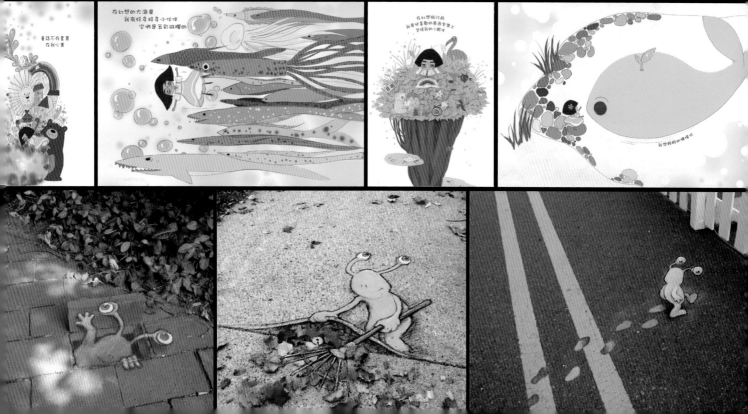

第 1 課　專業畫師的基本素質

出於對漫畫與插畫的熱愛，每一位漫畫和插畫愛好者與創作者都希望成為一名「專業畫師」，然而並不是所有人都有資格被稱為專業畫師。作為一名專業畫師，不僅應該是一名好畫手，同時更是一名優秀的推銷員，懂得推銷自己的作品；懂得與畫商談判的技巧；善於和各類難纏的客戶合作；具備一定的印刷知識；思維和審美要緊跟時代潮流的發展，還要善於詮釋生活。如果你下定決心做一名專業畫師，首先要擁有強大的內心世界，然後才能走上這條艱辛又充滿快樂的道路。

在漫畫與插畫的創作中，想像力和基本功就像一對親兄弟一樣密不可分。想像力即作品的構思創意，是形成概念和意象的能力，這種創造性的能力可以促成故事的視覺化、情趣化。逆向思維、集合思維、發散思維等思維方式都能幫助我們激發想像力。

1. 挖掘自身無限的創作潛力

一個成功的畫師，他（她）必定是新潮的、前衛的、個性的，他對周邊事物的細節之處、人們的身體語言和交流方式的觀察是十分敏銳的，能夠快速而準確地捕獲那個「閃光點」，只有具備這樣的能力，才能創作出吸引觀眾的繪畫作品。

圖 7-1　平常的街頭看起來不再平常

善於觀察生活、極具潛能的想像力、旺盛的創作熱情，這些都是大家成功必備的基本條件。

圖 7-2　動物與植物相結合的集合思維模式創意插畫

圖 7-3　發散思維模式的創意漫畫　繪製：李苗苗

2. 與挫折為伍

成功是每個專業畫師在工作中所期待收穫的，但是何為成功？你的心裡對「成功」二字有一個明確的定位嗎？每一個熱愛生活的人，心中都有夢想，想要實現夢想首先要相信自己的能力，至少不會輕易輸給其他人，更不要因為其他人對你的評價而動搖，唯一需要的是自信且恆久的堅持。

沒有人能夠做到畫一幅畫就會成為驚世之作，沒有努力何來的成功？堅持不懈地繪畫實踐是學習中最好的老師，而失敗也是生活中最好的老師。我們要用積極的態度面對繪畫道路上的各種挫折，所有堅持終將得到回報。給自己重新擬定成功的標準，每個人的成功都是獨一無二的，真正的成功應該是多元化的，可能是在工作中贏得了大家的信任。可能是作品有一個或幾個人喜歡，可能是學會了幾個小軟體，也可能是竭盡全力完成了現階段可實現的小目標。每一個微小的成功匯聚在一起成為一個不斷向上的階梯。

3. 良好的自我管理能力

對於專業畫師來講，運用公司的管理制度管理自己是非常必要的，假如你是獨自工作的自由漫畫家或插畫家，自我管理制度更是不能少的。因為自由漫畫家或插畫家需要一個人負責所有的工作，需要給自己制定一個明確的工作進程，然後嚴格按照計劃穩步實施才能確保在規定時限內完成與客戶之間的合作。提到個人管理，有必要提到的一點就是要做好個人的情緒管理。不管是漫畫師還是插畫師可以說都是情感的放大鏡，他們將自我的情感放大，反映在畫面上，從而引起觀者的共鳴，感動觀者的內心世界。如果創作者個人的情緒得不到很好的管理和控制，往往會影響畫面的效果，更會影響工作效率。總之，創作者應該始終保持快樂、寧靜的心境。

4. 適當時刻，適當讓步

作品 —— 客戶 —— 媒介 —— 商品——利潤，這個運營模式是從作品到商品的一個完整的產業鏈條。無論是自由畫師還是工作室都是這個鏈條的第一個環節，不要盲目的自以為是和固執己見。雖然堅持自我能夠帶來一種成就感與滿足感，然而，合作過程中往往會有和客戶意見不一的時候，插畫師通常會把自己的訂單當成藝術作品來完成，常常會忽視作品的商品性。最瞭解市場和消費者的往往是客戶，如何在創作過程中既能保持作品風格的獨特性和質量的上乘，又能贏得市場的認可，這是每個插畫師需要面對的。

學會在適當的時刻做出適當的讓步，選擇自己、客戶、市場都滿意的方案，並非只是自己認為最完美的那一個。不要一味地堅持自己的意見，要學會通融與讓步，盡量做到讓對方滿意而自己也能接受的狀態，融洽的合作會為你積累在圈內的好名聲，說不定下一個合作項目正在等著你。

5. 懂得謙讓，學習說服的技巧

漫畫和插畫作品最重要的價值體現就是進入市場轉化為商品，畫師與客戶的溝通是必不可少的重要環節。客戶往往希望與能夠溝通的畫師合作，這就需要大家具有一定的溝通能力。想要憑藉自己的一張嘴說服客戶，學習一些營銷學的知識是很有必要的，對於專業畫師來說，營銷的主要目的就是抓住出版商的眼球和消費者的心。

在與客戶溝通時，不要輕易說「不」，更不要支支吾吾有話不說，要明確地向客戶表明自己的態度，相對於「我認為第一方案不行」來說，「第二方案是不是更好一些呢？」這種提意見的方式更值得你學習。我們要以積極、勤奮、融洽的姿態與之進行交流，以此展示自己和自己的作品。有合作機會才會有展示自己作品的機會。

為自己制定嚴謹的工作時間表，成為自己時間的主人。守約、誠信是得到客戶認可的一個重要因素。日程的時間是根據創作的每個階段制定出來的，首先要根據自身情況羅列出適合自己的工作流程，然後嚴格按照工作流程擬定每個階段所需要的時間。向大家推薦日程管理軟體，可以方便明瞭地擬定自己的工作日程。

圖 7-4 日程管理軟體

圖 7-5 插畫師與客戶交流現場

第2課 學會推薦你和你的作品

作為一個專業畫師，受到世人認可的畫作才能稱得上是成功的畫作，所以我們在創作過程中最好的導師就是最普通的讀者群體。大膽地向世人展示自己的畫作，這些繪畫「門外漢」會給你直言不諱的評價，這些評價會使你狂熱的頭腦冷靜下來。要毫無偏見的虛心聽取他人意見，大膽地展示自我，這也是向世人推薦自己的一個好方法。

1. 利用新媒體平台展現自我

隨著新媒體和網路平台的飛速發展，交流平台日益增多，之前的MSN、E-mail 已快成為過去式，現在更多的人都有自己的博客、微博、空間、微信、個人網站，在校生幾乎每人都有一個屬於自己的人人網賬號，大家可以自己創作小站，搜集自己所喜歡的各種素材，一個人也可以玩兒轉媒體。同時大家也可以通過第三方平台來發佈自己的連載漫畫。

2. 第三方平台——嶄露頭角的好階梯

把自己的繪畫作品發表在自己的網站上雖然是一種好方法，但與整個網路世界相比，可能除自己的網路好友外，其他人可能很難看到自己的作品。這時就需要有一個為所有繪畫愛好者提供展示作品、交流經驗的第三方平台。

把自己的畫作在這些平台上展示出來，與網路另一端的眾多「觀眾」自由交流，不僅能讓更多人看到自己的作品，也能看到很多其他藝術家、畫師的優秀作品，用心地經營自己的博客、微博平台也是推薦自己和自己作品的第一步。

圖 7-6~ 圖 7-8 香港新銳插畫師鄒蘊盈的個人網站 http://www.wunyingcollection.com/

● 插畫家園

插畫家園收錄推薦了很多中外插畫網站，在插畫家園網站上可以上傳自己的作品，推薦自己的博客，與留言者客氣交流。如果自己的作品被收藏轉載後會帶來更大的瀏覽量，如果有幸被出版社、報刊雜誌編輯看中，那麼約稿也就跟著來了。

圖 7-9 插畫家園 http://www.13cg.com/

圖 7-10 點名時間 http://www.demohour.com/projects/discover/0_927152_0_6

● 點名時間

如果你想以漫畫或插畫為職業，而且自己也有這個能力來做好這件事，你可能需要點名時間這個網站，這是一個發起和支持創意項目的平台，是一個眾籌網站。在這裡你可以盡情展示自己，並得到大家的支持，擁攬更多的支持者來一起進行自己策劃的創意動漫項目，或者瀏覽其他人的創意項目，如果感興趣還可以參與進去一起完成其中的項目。

3. 出版社——展示自我的好平台

把自己的作品通過出版社出版也是一個推銷自己的好方法。除一些著名的畫師外，出版社通常不會主動向你約稿，因此可以通過郵件和各大出版社的編輯們建立聯繫，發送自己的作品並留下聯繫方式。

4. 圖書博覽會

世界最大的圖書博覽會——法蘭克福圖書博覽會，每年十月上旬都會在德國的法蘭克福舉行，主要活動是展出圖書，洽談版權交易，洽商合作出版業務。這裡彙集了各國的頂級出版社和出版商，展出著各種繪本、漫畫書、禮品書等精美圖書。

5. 用畫作代替語言交流

對於剛入行的畫師來說，經驗、人脈、金錢都比較匱乏。適當地放低身段，尋找可參與的合作機會至關重要。初次合作不要只注重稿酬，通過這些機會建立人際關係和客戶群體，是在行業中生存的重要條件。當有了一定的行業經驗後，還可以參加各類動漫節、動漫嘉年華以及舉辦個人展覽。通過展覽可以結交很多志同道合的朋友，進一步提高自己的專業能力和水平。

被譽為「出版行業風向標」的北京圖書訂貨會是圖書出版行業的盛會，屆時會有許多國內著名的出版集團和出版社設立展位。可以關注圖書訂貨會或博覽會舉辦的時間，帶上自己的作品集和名片去尋找一下合作的機會。

圖 7-11 北京圖書訂貨會　http://www.bbf.org.cn/Pages/Home.aspx

由德國萊比錫市舉辦的萊比錫國際圖書博覽會，其知名度僅次於法蘭克福圖書展。展會期間，萊比錫市通常還會舉行多種文藝活動，如「萊比錫閱讀」聯歡會等。

圖 7-12 法蘭克福圖書博覽會和萊比錫圖書博覽會

知識點提煉

1. 大膽地去推銷和展示自己的作品。

2. 只有不斷地發現問題並解決問題，才能幫助我們更好地進步。

3. 學會積累作品並「等待機會」。

知識拓展

1. 多倫多動畫兼漫畫家合作協會

www.awn.com/tais

2. 世界最大最全面的動畫資源和新聞

網站 www.awn.com

第 3 課　推薦給你的漫畫和插畫大賽

1. 全國美術作品展覽

簡稱全國美展，每五年舉辦一次，是中國最高規格、最大規模的國家級美術作品展覽。

2. 全國青年美術作品展

網址：http://www.caanet.org.cn/index.asp

第十一屆全國美術品展覽設立動漫專項展，這在全國美展歷史上尚屬首次。2011 年中國美術家協會成立動漫藝委會，首次將動畫和漫畫納入大展中，從此動畫和漫畫創作有了官方的展示平台。網址：http://www.caanet.org.cn/

圖 7-13　中國美術家協會官網

3. 國際環保漫畫插畫大賽

網址：http://cartoon.chinadaily.com.cn/zhuanti /dasai/2013/jianjie.shtml

圖 7-15　第八屆國際環保漫畫插畫大賽

圖 7-14　全國青年美術作品展

4. Break Through 國際插畫大賽

網址：http://www.richardsolomon.com/brea－kthrough/

圖 7-16　第一屆 Break Through 國際插畫大賽

5. Hiii Illustration 國際插畫大賽

網址：http://www.hiiibrand.com/competion.php?act=goods_list&id=10

圖 7-17　Hiii Illustration 國際插畫大賽

小提示

插畫、漫畫類的比賽非常多，通過網路平台就能很方便地投遞作品去參加大賽。而且這類大賽往往有豐厚的獎金，許多官方和行業類的大賽對有發展潛質的創作新人都出台了資金和項目的扶植政策。

6. 中國動漫金龍獎

網址：http://www.comicfans.
net/oacc/cacc10/index.html

圖 7-18 中國動漫金龍獎

7. 中國大學生藝術作品展

網址：http://www.cuawe.com/

圖 7-19 中國大學生藝術作品展

8. 3x3 Illustration ProShow（3x3 國際專業展）

是美國每年舉辦的一項國際插畫比賽。

網址：http://www.3x3mag.com/profe — ssional-shows.html

圖 7-20 3X3 國際專業展

9. 日本 SUNTORI【ORANGINA 擬人化插畫比賽】

網址：http://www.pixiv.net/member_illust.php?
mode=medium&illust_id=36448133

圖 7-21 SUNTORI【ORANGINA 擬人化插畫比賽】

10. 金犢獎

網址：http://www.ad-young.com/index.php

圖 7-22 金犢獎

知識點提煉

不管是國內的比賽還是國際的比賽，大部分我們都有參加的資格，參賽流程也都比較簡單，填一張申請表，通過網路提交作品就可以了。有些主辦方會提出買斷著作權的要求，這時就需要大家仔細看清條款，慎重決定。

知識拓展

1. 平面廣告類大賽推薦：靳埭強設計獎 http://www.ckad.stu.edu.cn/ktk 2012/

2. 海報設計類大賽推薦：中國國際海報雙年展 http://www.cipb.org/

第 4 課　推薦給你的優秀漫畫和插畫網站

1. 漫畫類網站

● 矮子畫廊

這是一個網名叫做：Bonboya-zyu 的日本人做的個人網站，網站中作品溫暖可愛的風格很受大家歡迎。矮子畫廊官方網站：http://www.bonsha.com/index.html

● 91AC 華語動漫數字出版門戶

這是一個漫畫綜合類網站，不僅有眾多漫畫愛好者的繪畫作品、連載漫畫、期刊等，而且也可以上傳自己的畫作，與更多的圈內人士互相「切磋」、交流。網址：http://www.91ac.com/

圖 7-23　矮子畫廊官網

矮子畫廊官方部落：http://blog.bonsha.com/info/

圖 7-24　矮子畫廊官方部落

● 漫道網

漫道網是國內第一家專門發表國內畫家原創作品的漫畫網。

網址：http://www.mdecomics.com.cn/project/Home/index.html

圖 7-25　91AC 華語動漫數字出版門戶

圖 7-26　漫道網

● 中國動漫網

中國動漫網是一個集動漫資訊、在線漫畫、在線動畫、Cospaly 秀場、名家名作展示的綜合性動漫網站。網址：http://www.comic.gov.cn/

圖 7-27 中國動漫網

● 漫客棧

中國原創在線漫畫第一站。網址：http://www.mkzhan.com/

圖 7-28 漫客棧

2. 插畫類網站

插畫中國

中國插畫師聯盟交流平台 網址：http://www.chahua.org/

圖 7-29 插畫中國

● Arting 365 插畫藝術——創意圖庫

網址：http://tu.arting365.com/category/41/12

圖 7-30 Arting 365 插畫藝術——創意圖庫

● 插畫家園

網址：http://www.13cg.com/

圖 7-31 插畫家園

● 世界兒童圖書館

包含了世界各國的優秀兒童書刊及繪本。網址：http://en.childrenslibrary.org/

圖 7-32 世界兒童圖書館

圖 7-33　國外綜合類插畫網

● **國外綜合繪畫類插畫網站**

網址：http://www.aaronjasinski.com/main.html

圖 7-34　拼貼插畫網站

● **拼貼插畫網站**

網址：http://www.marshawhite.com/

小提示

本課主要向大家推薦了一些時尚新銳的漫畫插畫網站，把你「私藏」的好網站拿出來跟大家一起分享吧。

知識點提煉

請大家瀏覽我們推薦的網站，這些網站上有最新的漫畫和插畫作品，種類繁多的漫畫與插畫作品也可以幫助我們找到自己喜愛的藝術風格。對喜愛的風格進行臨摹吧，這樣邊學邊畫的方式對我們學習漫畫和插畫，是非常有幫助的。

知識拓展

1. 個性插畫作品專賣推薦：http://reppeteaux.bigcartel.com/
2. 獨具風格的插畫師推薦：查爾斯・桑托索（Charles Santoso）
3. 個人畫廊推薦：http://minitreehouse.deviantart.com/gallery/

單元總結

對於一個成功的畫師來講，良好的自身修養是必不可少的。在通向成功的道路上，我們首先要做自己的老闆，穩穩地走好每一步，向自己交出一份完美的工作報告。我們要大膽地把自己的「名」和「作」推出去，才會有機會讓更多的人看到，才有可能讓更多的人喜歡我們的作品。

單元互動

1. 對自己進行專業畫師綜合素質評估，審視自己的不足，然後對照第一課的課程內容，重點完善和加強不足之處。
2. 如果不想做一個孤芳自賞的畫師，就選一個最適合的方法把畫作盡情展示出來吧。
3. 搜羅自己的畫作，大膽地向一些漫畫、插畫比賽投稿，只要敢嘗試，就有成功的可能。

Chapter 8

專業畫師如何欣賞漫畫與插畫作品

第 1 課　學會「看」很重要

「看」就是用眼睛去欣賞和審視畫面的過程，是將畫面通過視覺系統傳輸到大腦並產生反應的過程。普通讀者群體和一個專業畫師欣賞漫畫與插畫作品的方式和角度有著本質的區別。普通讀者觀看這類作品時，往往關注的是畫面是否美觀、圖片是否說明了文字的內容以及圖片是否有趣等。那麼一個漫畫與插畫作品的專業畫師在觀看作品時該從哪幾個方面去審視呢？這是對漫畫師和插畫師是否具備較高專業素養的一個考驗。所以說學會「看」很重要。見圖 8-1

「會看畫」是專業畫師應該具備的基本素質。欣賞繪畫作品時，應該養成先看整體後看局部的欣賞習慣。一個專業的創作者應該學會從以下四個方面去「看」作品：

1. 從畫面整體「看」

在我們欣賞單幅或者多幅作品時，從整體去欣賞可以捕捉到畫面的給你的第一感覺。這樣有利於大家去分析作品格調和個性特點。單幅畫面是通過單張畫稿表達作者的情感和思想的，多幅畫面則是通過敘事的手法表達作品內容的。

單幅作品是指作者通過一張畫面來表現自己的創意，因其形式的特殊性，在畫面中要交代的內容要比多幅畫面作品更加明確、具體，往往一幅畫就是一個完整的故事，圖 8-1 至 8-3 是東北師範大學美術學院動畫系本科生和研究生的作品，有的是學生在上插畫課時的課堂作業，有的是大家在課下繪製的作品。如果你能通過這些作品畫面內在的「靈魂」發掘出作品的格調和藝術手法，你就走出了「看」的第一步。

多幅作品是用多個畫面來表達主題和內容的，相比較於單幅畫面，多幅畫面作品更講究每幅畫面之間的協調性和統一性，不但每幅作品要精彩，多幅作品排放在一起還要更精彩。表達的內容要有內在的連續性和明確的情節性，因為讀者需要通過多幅畫面看「故事」。

《嗨~》這部作品描述的是一個小女孩的成長過程，在這個過程中，有疑惑、有快樂、也有小小的哀傷，是小女孩成長的見證。四張畫面組成的這一套作品分別表現了小女孩在不同地點、不同時間中發生的故事。每幅畫面具有獨立的故事性，放在一起又可以完整的詮釋一個故事。這套作品用一個小女孩竄起故事的主線，其亮暖色的形象與背景中蘑菇和鐘錶的灰冷色形成了顏色上的互補與對比，使畫面的層次感被拉伸開了。四幅畫面分別採用了特寫、近景、遠景以及大遠景等四種不同構圖方式，在不破壞畫面整體關係的基礎上，增添了畫面的靈動感。

圖 8-1《嗨~》繪畫：李萌

2. 從畫面構圖「看」

整體欣賞了作品後，就可以進行構圖的賞析了。組織巧妙的構圖使畫面成功了一半。就好比建造一座房子搭起的框架一樣，從視覺效果上講，畫面中的視覺元素，通過不同的構圖方式進行安排，能產生不同的畫面效果。

3. 從畫面色彩運用「看」

色彩的運用是控制畫面視覺感受的另一重要因素，繪畫者通過畫面的色彩基調表達內心的情感。在欣賞畫面時，可以通過畫面的色調、配色等方面更進一步瞭解畫面內容，學習多種色彩的搭配方式。

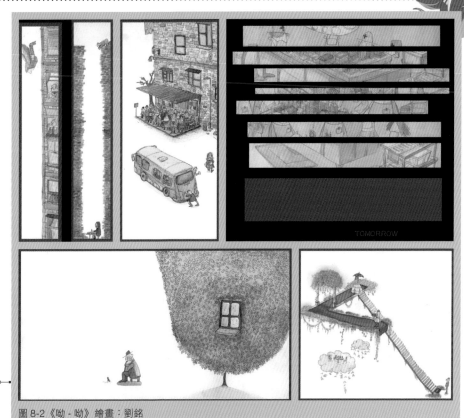

《呦－呦》是一套水彩手繪作品，作者大膽採用了直線條的構圖方式，用細膩的筆觸描繪了豐富的畫面。

圖 8-2《呦－呦》繪畫：劉銘

《我和房子有個約會》表達的情感基調是困惑壓抑的，作品描繪了都市生活帶給人們的種種壓力。作品借用了超現實主義的藝術語言，以大膽變化的人物造型和組織方式演繹出虛無縹緲的景象。給人印象深刻。

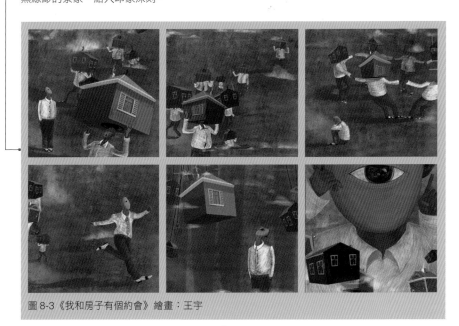

圖 8-3《我和房子有個約會》繪畫：王宇

圖 8-4《穿靴子的小王子》繪畫：吳利輝

這兩幅作品構圖上採用了散點式的構圖方法，畫面有鬆有弛，有疏有密。這樣構圖的特點是讓畫面看起來輕鬆但不散亂，空間舒朗但並不顯得簡單。

圖 8-5《錯愛》繪畫：張鳳嬌

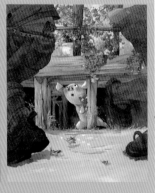

這是一套兒童讀物繪本中的系列插圖，在畫面構圖上手法豐富，分別採用了對角斜式構圖、一點式構圖、遠近式構圖等方式，畫面中心點交代明確，具有很強的情節性。

圖 8-6《荊棘谷》繪畫：範文博、王天舒

《幻旅》這幅作品在色彩的運用上大膽而靈活，深藍色的天空與以黃色系為主的旋轉木馬在顏色上形成了鮮明的對比。旋轉木馬童年般的景象和憂鬱的天空突顯了現實與夢境的區別。畫面中前景運用了暖色，後景運用了冷色，前後冷暖色的運用產生了鮮明對比；但是兩種色系的運用並不顯得脫節，在暖色的前景中，即畫面的右上角也摻雜了藍色系的天空顏色，在冷色的背景中，也點綴著零星的暖色。前後呼應，顏色混合運用得恰到好處。

圖 8-7《幻旅》繪畫：王賀

4. 從畫面繪畫技法「看」

插畫的繪製技法豐富多樣，欣賞時需要分析作品運用了哪些繪製手法，瞭解這些技法在畫面表現上起到的作用。能把多種繪畫技法應用在自己的創作中，才是「看」到和學到了知識。

「看」只是專業畫師學習的一部分內容，多汲取優秀作品中的精華、多動手實踐，去嘗試不同的表現手法、不同的構圖方式以及不同的繪製技法，才能創作出更多優秀的插畫作品。邊看邊實踐，邊學邊動手，才能使自己的專業能力得到更快的提高。

《輕輕小鹿》這幅作品色調輕柔、淡雅，沒有補色的對比，也沒有原色的明麗。暖綠色的調子讓人感到輕鬆和舒適。

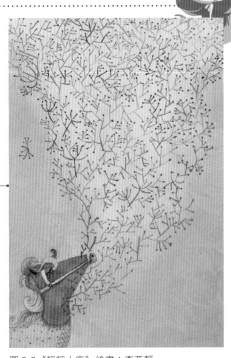

圖 8-8《輕輕小鹿》繪畫：李亞靜

《帽子小姐》這部作品的整體色調通透豔，作品借鑒了梵高的繪畫風格與顏色搭配，明亮顏色的運用突出了畫面的重點部分，整體顏色統一在同一明度的灰調中，畫面的層次感就這樣形成了。

圖 8-9《帽子小姐》繪畫：張元熙

　　嘗試不同的繪畫技法和工具可以使畫面具有與眾不同的藝術效果。西班牙插畫師 Gustavo Aimar 的這兩張插畫嘗試使用了蠟筆和色粉，並加入了拼貼的效果，新意盎然。蠟筆在作畫時繪製出來的線條十分粗獷，但色粉可以通過粉狀物的薄厚堆積產生細膩的肌理，蠟筆的「粗」與色粉的「細」相結合產生了收放自如的效果。

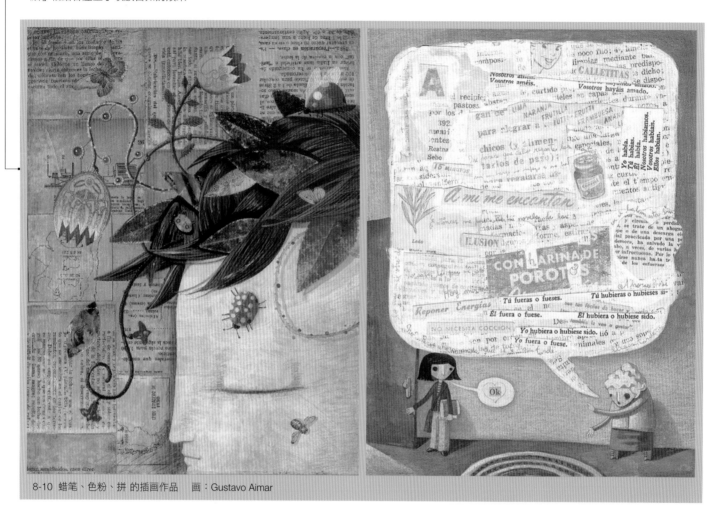

8-10 蠟笔、色粉、拼 的插画作品　画：Gustavo Aimar

知識點提煉

1. 看畫要遵循先整體後局部的規律。

2. 看畫的四種方式和角度。

3.「看」與「畫」結合才能進步更快。

小提示

這一課我們學習了如何從專業的角度去欣賞作品，「看」只是一個過程，動手實踐才是最好的提高方式：

1. 找一個自己喜歡的畫家的作品按照本課講到的方法先進行欣賞，然後再進行臨摹。

2. 在觀看優秀作品時，身邊放上一個小本，隨時記錄看畫過程中產生的各種想法。

知識拓展

要在眾多作品中練就一雙有「分辨力」的好眼睛，就要對自己觀察作品的方法進行總結，掌握一種「鑒賞」作品的獨特方法。

第 2 課 人物漫畫作品賞析

人物漫畫類作品的形式多種多樣，每個類型的作品都有其特定的繪畫風格，欣賞不同的作品時，我們需要確定這套作品的風格類型，然後再從故事性、繪畫風格、鏡頭運用、造型手法等方面進行賞析。見圖 8-16

1. 熱血類漫畫

熱血類漫畫給人激情、奮進的心理感受，此類漫畫的創作手法多偏於寫實風格；在畫面鏡頭的運用上，多採用「正反打」的鏡頭效果，產生視覺拉伸效果的縱深鏡頭的大量運用也是其特色之一；當然在刻畫人物心理變化時，特寫與大特寫鏡頭也經常被使用到。

2. 偵探推理類漫畫

倒敘和插敘是偵探推理類漫畫經常採用的敘事形式，環環相扣的情節與這種敘事形式有著必然的聯繫，此類漫畫作品多採用寫實的表現手法，這是對漫畫師繪畫功底的一個考驗。

3. 運動類漫畫

運動類漫畫的題材大多表現體育運動的主題，這就要求繪畫者在繪畫前掌握大量體育運動的素材和資料，此類作品多數採用超寫實手法繪製，要求繪畫者基本功紮實，且在繪製時需要反覆推敲臨摹人體動態和結構。

由日本漫畫家諫山創作的少年熱血類漫畫——《進擊的巨人》，從 2009 年開始連載至今已取得了 2200 萬冊發行量的驕人成績，是現今最火的一部熱血漫畫。這套漫畫作品在處理打鬥場面時運用了切鏡頭及大特寫鏡頭的手法，將激烈感與壓迫感表現得淋漓盡致；在人物的造型上，作者進行了適度誇張和變形，使形象和動作更有張力，寫實風格場景的處理細膩豐富，極大地增強了作品的表現力。

圖 8-11 熱血漫畫類作品《進擊的巨人》作者：諫山

青山剛昌的《名偵探柯南》在劇情的創作上貼近現實生活，畫面運用了大面積的黑色調子，強化故事的情節性，注重渲染懸疑的氛圍。這部作品多採用中景鏡頭，特寫鏡頭常用於罪犯出現和面部表情的描寫刻畫上，中景鏡頭與特寫鏡頭的完美結合強化了故事的情節性。

圖 8-12 偵探推理類漫畫作品《名偵探柯南》作者：青山剛昌

日本漫畫家許斐剛的《網球王子》，是一部以運動為主題的漫畫作品。這部作品不同於其他運動類漫畫作品，作者並沒有把繪畫的重點放到人物肌肉的表現上，而是將重點放到了鏡頭運用上，表現運動場景時不停切換的鏡頭，把觀者的情緒快速調動起來，直接切入主題。這部作品不僅被改編成了動畫片，還被改編成了真人電影。

圖 8-13 運動類漫畫作品《網球王子》繪畫：許斐剛

同樣作為少女漫畫，鈴木 JULIETTA 的《元氣少女緣結神》在繪畫時運用了大量的網點紙，其效果為奇幻的故事情節增添了情趣；同時一改少女漫畫中女主角表情的可愛乖巧，用誇張的表情把女主角調皮機靈的性格展現出來。

4. 少女類漫畫

少女類漫畫純真美好、充滿遐想，此類作品的特點是畫風清新淡雅，劇本構架簡潔易懂。少女類漫畫注重劇情和人物內心的描寫，人物造型風格多為日漫中經典的「大眼睛」風格。

5. 治癒類漫畫

治癒類漫畫是在忙碌生活中能讓你停下來放鬆的漫畫作品，治癒類漫畫的繪畫特點是簡潔概括，多採用敘事性的藝術手法，重點突出故事情節。看似寥寥幾筆地勾勒、輕描淡寫地敘述，但是每一個鏡頭都緊扣情節的發展脈絡。

6. 歐美漫畫

除了漫畫大國日本外，美國、法國、英國等都有許多優秀的手繪漫畫作品，下面就列出幾部供大家欣賞。

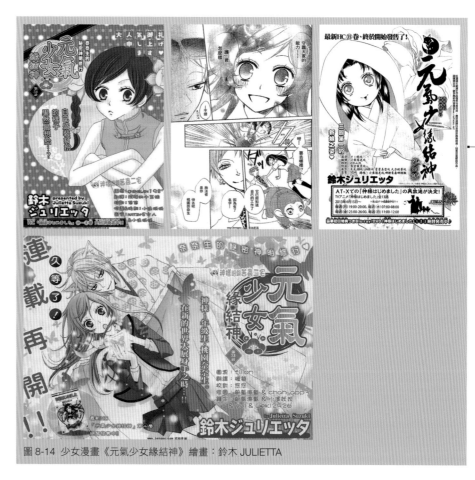

圖 8-14　少女漫畫《元氣少女緣結神》繪畫：鈴木 JULIETTA

Barasui 的《草莓棉花糖》是一部萌系風格的少女漫畫，故事情節簡潔有趣，人物性格可愛頑皮。這部作品的場景以室內景為主，這樣的處理方式使劇情脈絡更加清晰，同時減少了背景繪製的工作量，巧妙地突出了故事的主題。

圖 8-15　少女漫畫《草莓棉花糖》繪畫：Barasui

安倍夜郎的《深夜食堂》是一部被電視化的漫畫作品，可見這部漫畫作品的影響力。作者的繪畫風格雖然簡單但是充滿趣味，繪畫重點側重於對食物的刻畫上，主題更貼近現實生活。故事中每個人物都刻畫得個性鮮明、栩栩如生。

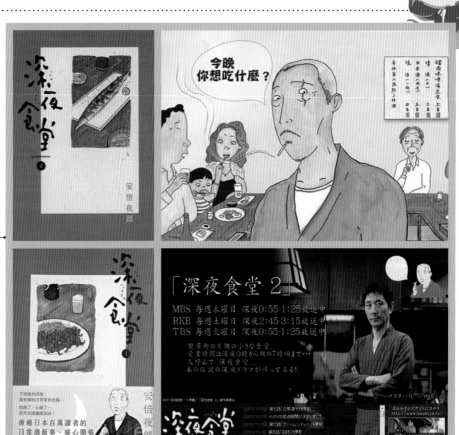

圖 8-16 治癒類漫畫作品《深夜食堂》繪畫：安倍夜郎

《月亮騎士》這部作品的整體色彩以藍色系為主，色彩運用緊扣故事主題，補色紅色的運用穿插於畫面中統一的藍色調中，產生了視覺上強烈的衝擊感。

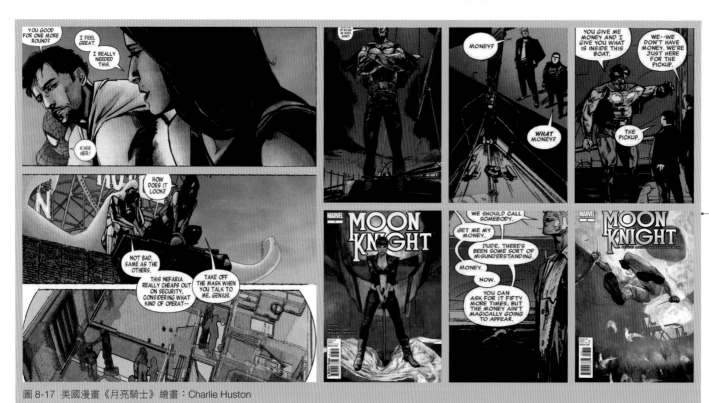

圖 8-17　美國漫畫《月亮騎士》繪畫：Charlie Huston

《裴林尼的聖母》運用了超寫實的繪製手法，作者在特寫鏡頭中對眼睛的刻畫下了很多功夫，整部漫畫作品的色調以黃色與藍色為主，在正常敘事時採用黃色色調，在出現懸疑畫面時採用藍色色調，兩種色調完美地詮釋了故事內容，且不影響畫面的整體效果。

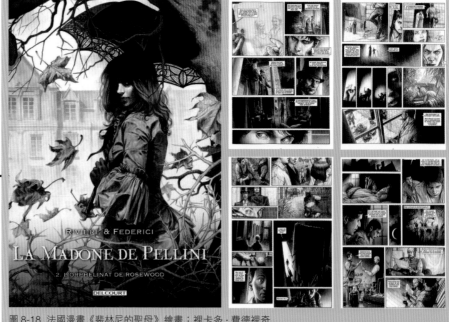

圖 8-18　法國漫畫《裴林尼的聖母》繪畫：裡卡多・費德裡奇

7. 學生漫畫

下面的漫畫作品是由吉林動畫學院動漫分院王麗瑩、楊娜兩位老師指導的漫畫工作室學生作品，他們的作品充滿朝氣和幻想，雖然與成熟的商業漫畫相比還顯稚嫩，但每一位漫畫大師的成長都要經過了化繭成蝶的艱難歷程。相信他們未來的漫畫作品會越來越成熟。

圖 8-19 故事漫畫《曲諧》繪畫：胡亞芳

圖 8-20 單幅漫畫《無餘》繪畫：王博文

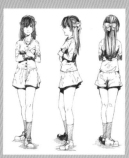

圖 8-21 單幅漫畫作品 繪畫：李夢玥

知識點提煉

日韓漫畫作品和歐美漫畫作品，在人物造型和故事內容上有很大的區別，我們要懂得「欣賞」不同風格的漫畫作品，做到兼學並用、融會貫通。

知識拓展

1. 熱血類漫畫推薦：《JOJO 奇妙冒險》、《鋼之煉金術師》、《驚爆遊戲》
2. 偵探推理類漫畫推薦：《魔偵探洛基》、《金田一少年事件薄》
3. 運動類漫畫推薦：《網球王子》、《足球騎士》
4. 少女類漫畫推薦：《苦澀的甜蜜》、《MOMO 終末庭園》、《惡魔變奏曲》、《希望宅邸》
5. 治癒類漫畫推薦：《夏目友人帳》、《甜甜私房貓》、《未聞花名》

小提示

漫畫種類多種多樣，在看漫畫時，尤其要注意不同風格的漫畫在繪製時所運用的不同技法和鏡頭語言。

第 3 課　人物插畫作品賞析

人物是插畫作品中最常見的主角之一，這方面的優秀作品也非常豐富。當然，作者的表現手法和繪製技巧也是多種多樣的。下面一起來看一下這些風格迥異的作品。

這幅作品以誇張的手法將女孩的嘴部做了強化處理。變形的嘴部、誇張的牙齒烘托了主人公內心激烈的情緒變化。頭髮部分用金屬筆勾勒的線條和背景中的線性圖案呼應，更強化了整個畫面的不安定感。

圖 8-22《起立》繪畫：張鳳嬌（東北師範大學美術學院動畫系）

這套人物插畫作品的色調偏清淡，人物在畫面的佈局或集中，或散亂，構圖豐富，人物的表情服飾等處理細膩。用大面積的黑色襯托灰色系的色調強化了畫面的效果。

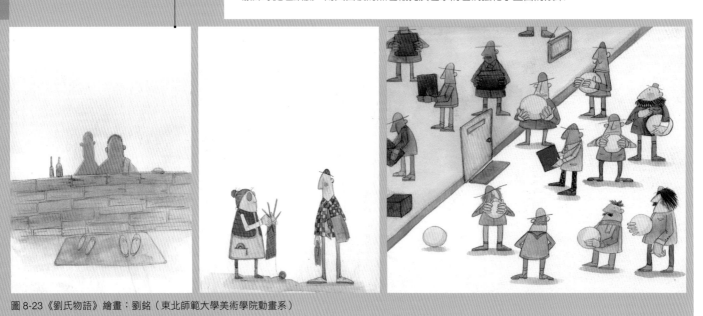

圖 8-23《劉氏物語》繪畫：劉銘（東北師範大學美術學院動畫系）

Toni Demuro 的這套人物插畫作品，其色調大面積運用了沉重的黑色，但畫面中零星出現的一小塊紅色或是女人手中的鳥，或是男人的鼻頭，卻激活了整個畫面，黑色的大面積使用容易使畫面產生憋悶感，但這套插畫作品中黑色雖然佔據了畫面的大部分面積，但在灰色背景、人物臉部及手部亮色的調和下，使這些黑色在裝飾畫面的整體效果時顯得恰到好處。

圖 8-24 人物插畫作品　作者：Toni Demuro

加拿大插畫家 Camillad Erri 插畫作品的主人公多為小女孩和動物。作品的構圖方式多採用「半身構圖」的方式。所謂「半身構圖」就是畫面的構圖只及腰部以上，重點在於刻畫頭部和面部。這組人物頭部裝飾有各種動物及植物，整幅畫面鮮艷的配色和空靈的眼睛，無時無刻不在表現女孩的婉約純潔。作品在顏色運用上和諧柔美，通過補色的運用巧妙地打破了畫面中顏色的過度統一感。

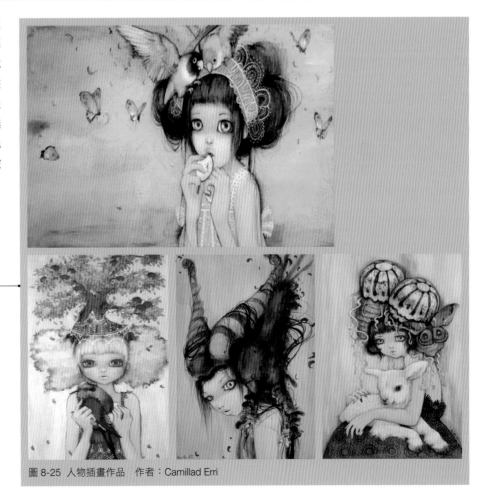

圖 8-25 人物插畫作品　作者：Camillad Erri

淡水彩繪畫給人的感覺是優雅自在，筆下瘦瘦的小女孩總自稱無關小姐，可是身邊的一切跟她真的沒有關係嗎？有時候無關小姐思考的問題，是否也正是你在思考的問題呢？人物造型的瘦弱和小巧是為了凸顯人的外形在社會中的渺小感，但不代表一個弱小的外形同樣對應一個弱小的內心。作品在繪畫材料上選擇了水彩與液體水彩，乾濕處理得當，構圖語言變化豐富，畫面細節處理精緻細膩。

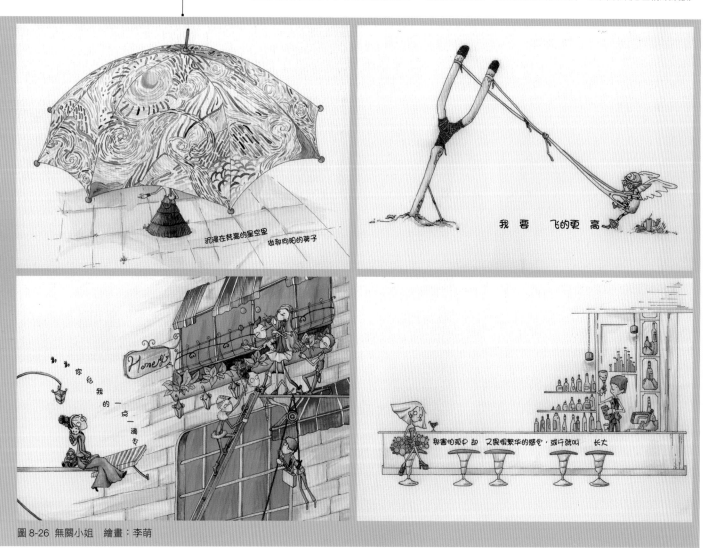

圖 8-26 無關小姐　繪畫：李萌

小提示

人物插畫作品數量眾多，如何在這些作品中過濾出自己需要學習的部分，是對每位繪畫者眼力的一個考驗。

這套人物插畫作品把中國女性溫婉的古典美描繪得淋漓盡致。淡雅的著色，把女人似水、似花的唯美一面展現了出來。畫面中大量留白的區域產生了透氣感；人物造型處理的手法也十分統一，修長的四肢、纖細的脖子，以及人物比例的適當拉伸更好的展現出女性的柔美。

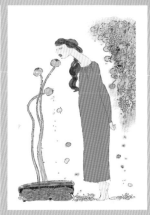

圖 8-27 人物插畫作品　繪畫：何水蓮（東北師範大學美術學院動畫系）

知識點提煉

1. 人物插畫作品是插畫中最常見的藝術表現方式。
2. 風格的多樣性為我們提供了更豐富的鑒賞資源。

知識拓展

要在不斷借鑒學習的基礎上找到突破點、抓住新方向。持續不斷地進行素描和速寫的練習對於我們繪製人物類插畫作品的幫助非常大。

第4課 動物插畫作品賞析

動物也是插畫中經常描繪的角色，它們或是以寫實的形象，或是以可愛的形象，或是以個性化的形象出現在作品中。不同的表現手法也帶給了觀者不同的心理感受。各類憨態可掬的小動物讓人喜愛不已。見圖8-34

1. 寫實類動物插畫作品

這類作品的造型忠實於動物本身的基本形態，畫家往往會通過對動物的仔細觀察和研究才會開始描繪對象。這類作品經常運用在科普雜誌或教科書上。

2. 可愛類動物插畫作品

可愛類動物插畫是把生活中的各類動物進行符合其生理外貌特點的誇張變形，與寫實類插畫的嚴謹相比，可愛類動物插畫更顯輕鬆活潑。在欣賞可愛類動物插畫時，我們要從畫面中動物的外貌特點是否明確、誇張造型夠不夠新穎、顏色運用是否獨特、細節刻畫夠不夠細膩等這幾個方面進行欣賞。

用來描繪寫實動物常用的繪畫工具是碳素鉛筆。繪製此類作品時，不僅需要有較強的繪畫功底，也需要通過大量的作畫實踐來熟悉工具的特性。我們可以看出作者在動物毛皮的處理上非常用心，貼身的皮毛被作者繪製得光亮健康，鬃毛和馬尾繪製得飄逸流暢。只有細心觀察動物的生活習性和生活狀態，才能畫出這樣的效果。

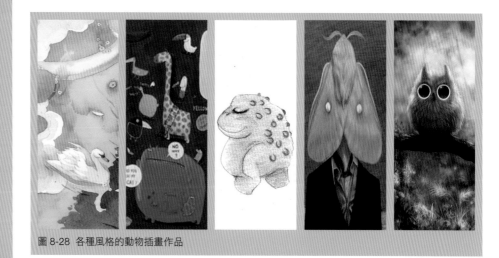

圖8-28 各種風格的動物插畫作品

在欣賞寫實類插畫作品時，除了要欣賞動物的形態之美外，還要研究作者的繪製技法，分析作者運用了哪些工具達到的這種效果。同時學習一些動物的基本常識，例如飛禽、走獸、家畜、寵物、海洋生物等方面的知識。

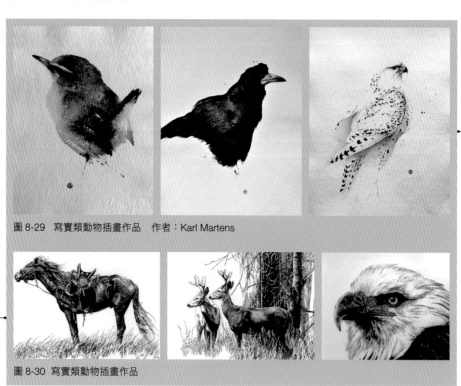

圖8-29 寫實類動物插畫作品　作者：Karl Martens

圖8-30 寫實類動物插畫作品

彩鉛和水彩繪製的寫實動物插畫細膩清雅。這套作品作者採用的繪畫手法是「線」的平鋪運用，雖然看似一條條線的整齊排列，實際上這些整齊的線條卻有粗有細、有疏有密，通過堆疊的技法，巧妙地統一了畫面，這種繪製手法把動物刻畫得生動且不失趣味性。

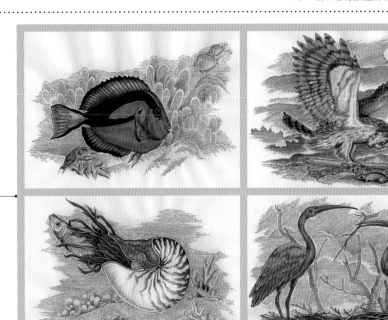

Brandon Keehner 的作品與其他作品的不同之處在於顏色的運用。在遵從動物固有色的基礎上加入了更加豐富的色彩語言，這些顏色多半都是補色，運用補色的優點在於可以使畫面層次錯落有致、豐富活躍。多種顏色像涓涓細流一般匯聚於一張畫面上，美而不亂，使畫面色彩絢麗豐富。

圖 8-31 寫實類動物插畫作品　繪畫：張曉葉、羅曦

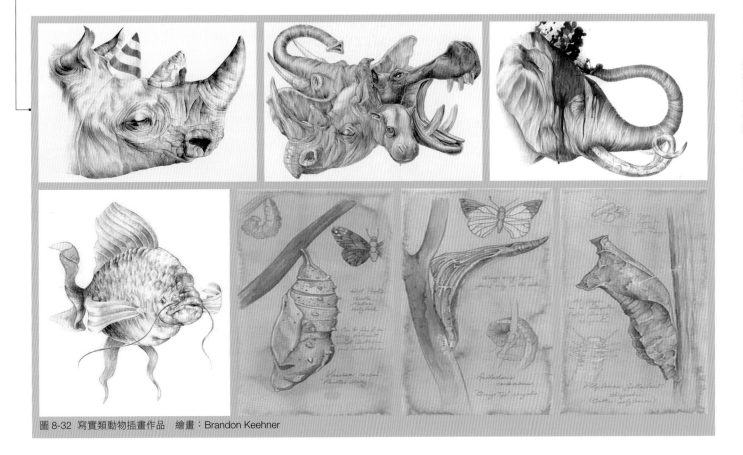

圖 8-32 寫實類動物插畫作品　繪畫：Brandon Keehner

西班牙插畫家 Gustavo Aimar 插畫裡的小動物讓人愛不釋手，暖洋洋的色調加上誇大的頭部，使畫面充滿了趣味。細心欣賞這套作品我們會發現，作者想要表現的茫然與困惑、膽小與憧憬，全都惟妙惟肖地刻畫在畫中。統一「大臉龐」的動物造型柔和溫潤，整個畫面在「大臉龐」造型的拉伸下形成了橫向的縱深感，畫面中巧妙地組織了許多弧線和直線，這些線性語言的運用豐富了畫面的構圖。

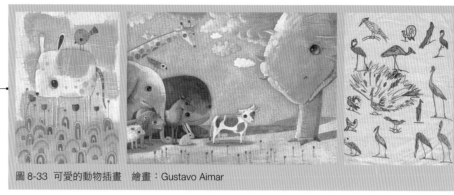

圖 8-33　可愛的動物插畫　繪畫：Gustavo Aimar

兩幅圖中小動物的造型圓潤可愛，非常符合中國兒童的審美習慣。乾淨明亮的色彩層次豐富細膩，小動物的動作憨態可掬，看過之後真是「萌」倒一片讀者。水彩和彩鉛的運用恰到好處。看似隨意地結合，使整個畫面看似收攏於「形」中，實際是放鬆於「形」外。

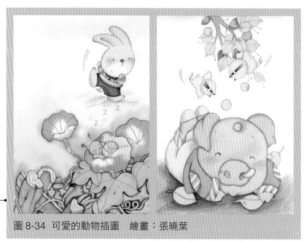

圖 8-34　可愛的動物插圖　繪畫：張曉葉

這套作品的用色大膽且富有創新性，畫面中的顏色多為純色，但是這些純色平鋪於畫面之上卻並不顯「燥」，原因是畫面中運用了大面積的低明度和低純度色彩，利用「暗」和「灰」穩住了純色的跳躍感。

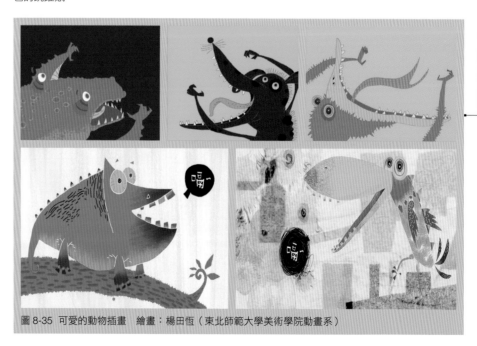

圖 8-35　可愛的動物插畫　繪畫：楊田恆（東北師範大學美術學院動畫系）

怪獸哥斯拉有可愛版，當然可愛動物也有搞怪的一面。下面兩幅插畫作品，在提取了動物的特點進行誇張後，對局部進行了再度變形，大大的嘴、突出的眼睛，使整幅畫面中呈現出了動物呆萌搞怪的神態。

圖 8-36 可愛的動物插畫　繪畫：範文博、王天舒

多收集各類風格的玩具、模型，通過觀察它們的各種誇張手法，對提高自己的動物造型能力有很大的幫助，無論是實物模型還是電子文件，都可以收納到自己的資料庫中，那麼從現在開始做吧。

圖 8-37 可愛的動物玩偶

小提示

動物也是需要插畫師經常練習繪製的。動物的骨骼特點與人類骨骼有類似的地方，經過學習後我們就能發現，動物的骨骼特點是在人類骨骼基礎上的變形。先進行大量的動物寫生練習，掌握動物的形態和特徵後，再進行可愛版的創作，另外大量地瀏覽研習優秀的作品，也是提高自己專業技能的重要方法。

知識點提煉

1. 寫實類和可愛類這兩種表現方式是動物插畫作品最基本的繪製方法。
2. 想要畫好動物，要先從動物的基本解剖知識入手。

知識拓展

1. 法國漫畫網站小淘氣尼古拉：
 http://www.petitnicolas.com/
2. 韓國流氓兔官方網站：
 http://www.mashimaro.co.kr/
3. 美國卡通娛樂網站：
 http://www.cartoonnetwork.com/

第 5 課　花卉植物與綜合創作插畫作品賞析

1. 花卉植物作品

　　花卉植物也是繪畫者喜歡繪製的主題之一，常用於裝飾畫面，表現美麗的大自然，陪襯畫面的人物或動物，標記植物的科目和特性，甚至用花卉植物的品性來隱喻自己的情感。

　　每個畫師有自己喜歡的花卉。在繪製花卉時所運用的手法也各有特點，下面就來欣賞一下不同畫師繪製的花卉植物吧。

　　《蛙蛙》這套作品採用了水彩、碳素筆、水溶鉛筆三者相結合的繪製方法，用這些看似簡單的工具進行堆疊和重複，描繪出植物不同的紋理和質感效果。有花瓣和葉子的柔軟靈動；也有蒲棒和橡樹果的厚重堅硬。手法輕鬆快捷，視覺效果明快愉悅。

　　Anna Knights 繪製的花卉是運用了超寫實的表現手法，初看 Anna Knights 的畫時，感覺畫面很硬氣，會有「硬氣的表現手法表現花卉有點彆扭」的感覺，但是仔細欣賞下去就會發現，這樣的畫風表現出來的花朵雖然不顯嬌滴，但卻展現了花朵生存在大自然裡堅韌頑強的一面。在畫面的顏色運用上，幾乎不摻雜多餘的配色，用寫實的造型和色彩臨摹了大自然中最美好的瞬間。

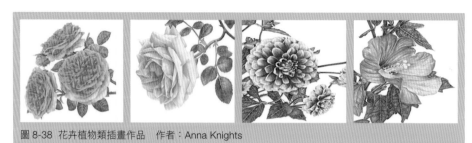

圖 8-38　花卉植物類插畫作品　　作者：Anna Knights

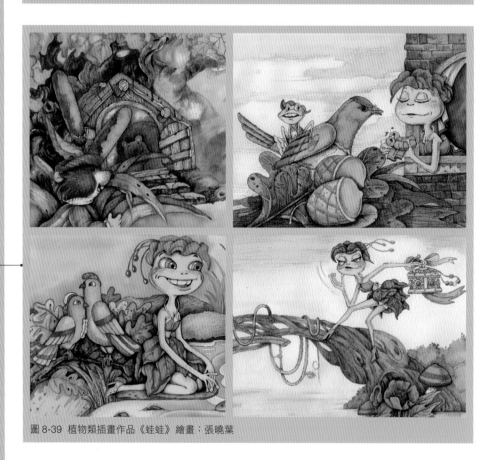

圖 8-39　植物類插畫作品《蛙蛙》繪畫：張曉葉

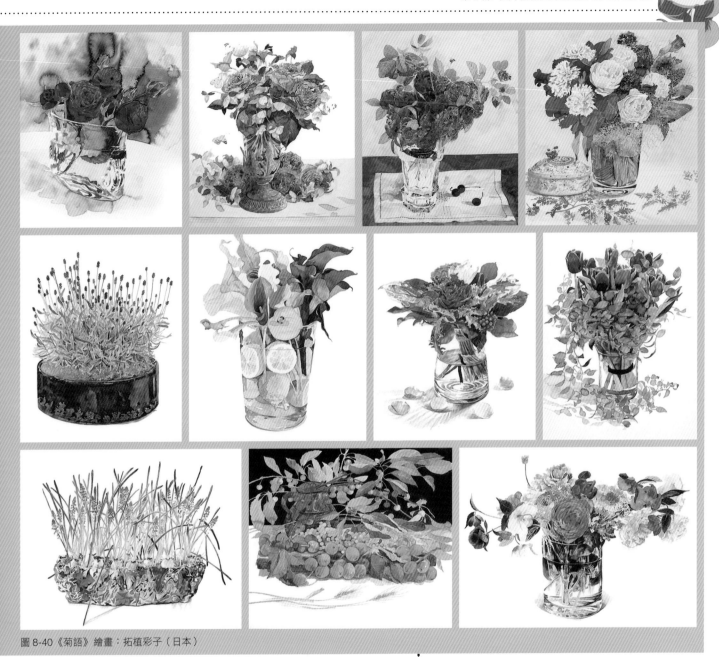

圖 8-40《菊語》繪畫：拓植彩子（日本）

《菊語》這套作品畫面優美，繪畫技法嫻
熟，花卉及器皿的質感被描繪得精緻通透。透
過這些大自然中的美麗植物，揭示了生命的勃
勃生機。

圖 8-41 繪本漫畫創作《時光屋》繪畫：王賀

2. 綜合創作作品

創作類作品的主題豐富多彩，以上講到的人物、動物、植物等都會成為這類作品創作的主體形象和視覺元素。綜合創作類作品要求繪畫者具有較強的畫面組織能力和色調掌控能力，是繪畫者的作品從習作中昇華出來的一個重要標誌。

小提示

想要畫好花卉植物類的作品，多觀察花卉植物的形態很重要，觀察其生長過程是瞭解它們很好的方式。有時間可以試著去種植自己喜愛的植物和花卉，並經常去描繪寫生植物，研究他們各個生長階段葉、莖、花的不同特點，然後再進行創作就容易多了。學習了本教材的所有內容後大家就可以進入漫畫和插畫的創作階段了。

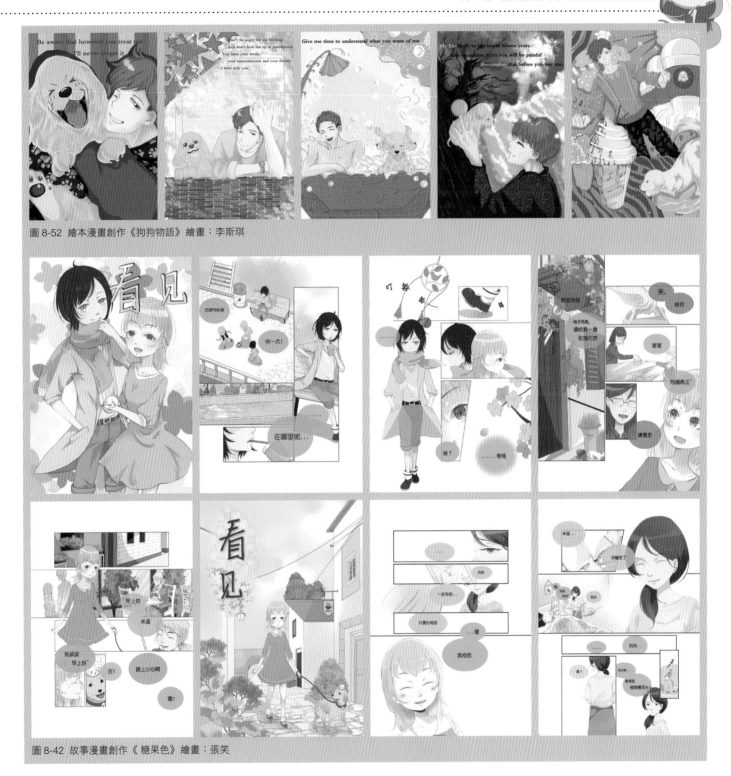

圖 8-52 繪本漫畫創作《狗狗物語》繪畫：李斯琪

圖 8-42 故事漫畫創作《糖果色》繪畫：張笑

圖 8-43 四格、五格漫畫創作《一個不經意》繪畫：王業根

知識點提煉

1. 花卉植物是繪畫者喜愛繪製的最具美感的素材。

2. 以花卉植物作為描繪主體的歷史非常悠久。

3. 被繪畫者藉以表現品格的大都是花卉、植物。

4. 綜合創作是展現繪畫者綜合能力的好方式。

知識拓展

1. 繪製花卉植物時最經常使用的顏料是水彩。

2. 運用小號水彩筆勾勒花卉植物的細節效果最好。

3. 花卉植物自身的鮮明色彩可以使繪畫者心情舒暢。

4. 繪製時切忌混色過多，造成畫面過「髒」。

單元互動

1. 多瀏覽國內外優秀漫畫、插畫網站，多購買正版畫集，欣賞並學習優秀作品。

2. 不僅要觀看人物類的漫畫、插畫，還要多觀看動物、植物等各類作品。

3. 「看」是過程，「畫」是實踐，不要忘記「看」與「畫」的結合。

單元總結

學會如何欣賞優秀的手繪作品是進一步提高自身素質的必要過程，學會去「看」、學會在「看」中摸索出新意、探尋出靈感，才是真正看懂了一幅作品，才是吸取到了畫面中的精華。「看」與「畫」相結合，有助於提升自身的創作能力。

深石數位科技股份有限公司
Grandtech Information Co., Ltd.

深石數位科技股份有限公司
Grandtech Information Co., Ltd.